大展好書　好書大展
品嘗好書　冠群可期

大展好書　好書大展
品嘗好書　冠群可期

智力運動 1

怎樣下國際跳棋

楊　永

常忠憲　編著

張　坦

品冠文化出版社

前　言

　　國際跳棋擁有廣泛的群眾基礎，全世界的國際跳棋愛好者數以億計。國際跳棋趣味性強，既攻殺激烈，又變化無窮，而且很容易普及和推廣，目前已發展成爲世界上非常流行的一種棋類活動。

　　國際跳棋與國際象棋有著相似的地方。國際象棋史上第二個世界冠軍、德國著名棋藝理論家和哲學家拉斯克曾讚譽國際跳棋說：「跳棋是國際象棋的母親，而且是很忠實的母親。」可見國際跳棋歷史之悠久。

　　2008 年 10 月在中國首都北京舉辦首屆世界智力運動會，國際跳棋就是其中的一個競賽項目。可是在中國，除了北京、湖南、湖北、山東及深圳等地有少數國際跳棋愛好者以外，多數人還不知道國際跳棋爲何物。爲了在中國推廣國際跳棋，我們特地趕在首屆世界智力運動會前編寫出這套「國際跳棋普及教材」，主要介紹愛好者最多且規則也最爲完善的百格國際跳棋，也算是爲北京即將舉辦的首屆世界智力運動會獻上一份禮。

　　這套「國際跳棋普及教材」分爲上、下兩冊，上冊《怎樣下國際跳棋》講解國際跳棋的基礎知識，下冊《國際跳棋攻殺練習》則列出了 1200 道各種類型的攻殺練習題。

　　上冊著重在講，講基本規則，講開局常識，講殘局基礎，講中局戰術，並採用授課的形式安排了 54 課內容。如果以每個學期講 18 課來計算，那麼上冊的內容夠三個學期使用。上冊中的每節課都有課後習題，但這些習題帶有單一性，僅是爲了理解並學會運用本課講授的知識。

　　下冊著重在練，練一步殺，練兩步殺，練三步殺，練戰術組合，做每道練習題都彷彿在經歷著一次實戰。練習題在排列上體現了由易到難、循序漸進，到最後練戰術組合時則在一定程度上要求掌握融會貫通的本領。總起來說，上、下兩冊之間的關係是既互補又互促。要在聽懂有關理論知識的前提下去做相應的練習題，這樣才能把握要領，不致漫無邊際；同時，經驗告訴我們，做大量練習題是鞏固已學知識的最好方法，有助於學生找出其中帶有規律性的東西。

　　由於水準有限，加上技術資料缺乏，這套「國際跳棋普及教材」肯定還不夠成熟，甚至存有很多缺欠，誠望國際跳棋界同仁和廣大讀者多多指正。即便如此，我們仍認爲，這套教材對老師教、學生學國際跳棋來說是非常合用的，對讀者自學也是適宜的。

　　在編寫教材過程中，得到了徐家亮老師和海德新老師的大力支持和幫助，特致衷心的感謝。

編著者於北京

作者簡介

楊　永　從小生長在蒙古國，年輕時曾兩度獲得蒙古國家大師級比賽冠軍。20世紀70年代回到中國後，傾盡心血地致力於國際跳棋的推廣普及工作，在基層單位和中、小學校開發了很多教學點，曾經培養了馬天翔、常忠憲等一批棋手和教練員。在他的幫助指導下，馬天翔撰寫了我國第一本國際跳棋書《國際跳棋入門》，爲中國國際跳棋事業的發展留下了濃重的一筆。2007年7月與常忠憲、張坦合作編寫了我國首屆國際跳棋教練員、裁判員培訓教材。

常忠憲　北京市棋協委員，北京市宣武區少年宮國際象棋教師。1979年開始向楊永老師學習國際跳棋，1986年在北京市「星火杯」國際跳棋比賽中獲第三名，2007年在首屆全國國際跳棋選拔賽北方賽區比賽中獲得第一名。2007年7月與

楊永、張坦合作編寫了我國首屆國際跳棋教練員、裁
判員培訓教材。

 　張　坦　在體育界從事管理
工作二十多年。曾在北京棋院工
作,任北京棋隊領隊,積極支持
國際跳棋項目,結識了一批積極
普及國際跳棋的代表人物,收集
整理了部分寶貴資料。現在國家
體育總局棋牌運動管理中心綜合
發展部分管國際跳棋項目。2007
年7月與楊永、常忠憲合作編寫
了我國首屆國際跳棋教練員、裁
判員培訓教材。

目　錄

第 1 課　國際跳棋概說 ……………………………… 11

第 2 課　棋盤與棋子 ………………………………… 17

第 3 課　走法與吃法 ………………………………… 21

第 4 課　記錄與符號 ………………………………… 24

第 5 課　戰略與戰術 ………………………………… 26

第 6 課　典型打擊——形象會意類打擊（一）……… 31

第 7 課　典型打擊——形象會意類打擊（二）……… 35

第 8 課　典型打擊——人（國）名命名類打擊 ……… 39

第 9 課　開局常識——拉法爾開局（一）…………… 43

第 10 課　開局常識——拉法爾開局（二）………… 46

第 11 課　開局中的打擊——新手打擊與菲力浦打擊 … 49

第 12 課　典型局面——劣勢局面 ………………… 52

第 13 課　典型局面——優勢局面 ………………… 55

第 14 課　攻佔王棋位 ……………………………… 58

第 15 課　殘局基礎——兵類定式 ………………… 62

第 16 課　殘局基礎——王棋類定式 ……………… 65

第 17 課　殘局棋礎——王對兵定式 ……………… 68

第 18 課　殘局基礎——王兵對九路兵 …………… 71

第 19 課　拉法爾開局 19-23 體系 ………………… 74

第 20 課　拉法爾開局 16-21 體系 ………………… 79

第 21 課　拉法爾開局 17-21 體系 ………………… 83

第 22 課　拉法爾開局 17-22　2. …12×21 體系 ……… 87

第 23 課 拉法爾開局 17–22 2. ⋯11×22 體系 ……… 91

第 24 課 拉法爾開局 18–22 體系 …………………… 95

第 25 課 拉法爾開局 18–23 體系 …………………… 99

第 26 課 拉法爾開局 20–24 體系 ………………… 104

第 27 課 拉法爾開局 20–25 體系 ………………… 108

第 28 課 中心對稱開局 1. 33–28 18–23 體系 ……… 113

第 29 課 羅增堡開局 19–23 體系 ………………… 117

第 30 課 羅增堡開局 17–22 體系 ………………… 121

第 31 課 羅增堡開局 18–22 體系 ………………… 127

第 32 課 施普林格開局 19–23 體系 ……………… 131

第 33 課 波蘭開局 17–21 體系 …………………… 135

第 34 課 法布林開局（阿格發諾夫開局）

19–23 體系 ………………………… 139

第 35 課 法蘭西開局 20–25 體系 ………………… 144

第 36 課 35–30 開局 20–25 體系 ………………… 148

第 37 課 新手打擊 ………………………………… 152

第 38 課 菲力浦打擊 ……………………………… 156

第 39 課 彈射打擊 ………………………………… 159

第 40 課 後跟打擊 ………………………………… 162

第 41 課 搭橋打擊 ………………………………… 165

第 42 課 拿破崙打擊 ……………………………… 168

第 43 課 施普林格思路 …………………………… 171

第 44 課 轟炸打擊 ………………………………… 174

第 45 課 弦月打擊 ………………………………… 177

第 46 課 彼得薩打擊 ……………………………… 180

第 47 課 阿維達思路 ……………………………… 183

第 48 課　來亨巴赫思路 ………………………………… 186

第 49 課　王式打擊 …………………………………… 189

第 50 課　拉法爾打擊 ………………………………… 192

第 51 課　變色龍打擊 ………………………………… 195

第 52 課　鉤子打擊 …………………………………… 198

第 53 課　土耳其打擊 ………………………………… 201

第 54 課　反擊 ………………………………………… 204

課後習題解答 ………………………………………… 207

第 1 課　國際跳棋概説

　　國際跳棋由各國的民族跳棋演變而來，其歷史悠久。據史學家研究，跳棋起源於古埃及、古羅馬、古希臘等一些國家和地區。在法國羅浮宮博物館裏至今珍藏著獅子和羚羊下跳棋的壁畫。

　　但是，學術界也有不同看法，考古學家們還無法準確地推斷出古跳棋的起源地和傳播途徑。世界上的跳棋有很多種，國際跳棋是流行於民間最普及的棋類活動。各個國家和各個民族由於歷史文化背景的不同，跳棋活動的發展和產生的規則也有所不同。

　　僅就目前對跳棋的膚淺瞭解和探討來說，從古到今，有代表性的跳棋大致有：古老的巴比倫跳棋、古老的法國跳棋、美國跳棋、義大利跳棋、西班牙跳棋、德國跳棋、土耳其跳棋，等等。由於資訊傳遞不夠，還有很多沒有被發現和被宣傳的跳棋種類。

　　國際跳棋英文 Draughts [複] 西洋跳棋，又名百格跳棋（見後面的棋盤圖）。棋盤是由 10×10 的深淺兩色相間的小方格組成的。目前是國際跳棋聯盟規定的正式比賽項目。另外，還有一種 64 格跳棋亦稱為「俄羅斯巴西跳棋」，實際上在很多國家流行，其規則也有所不同。棋盤是由 8×8 的深淺兩色相間的小方格組成，當今 64 格跳棋在世界上也很風靡，它用百格跳棋的規則列入男子個人世界冠軍賽和各種比賽。

國際跳棋的世界組織

國際跳棋的世界組織為 F. M. J. D（Federation Mondiale du Jeu de Dames），即國際跳棋聯盟。

1947 年由法國、荷蘭、比利時和瑞士四國聯合創辦國際跳棋聯合會，總部設在法國。現今為國際跳棋聯盟，總部移到了荷蘭的烏德樂之。它隸屬於國際體育聯合會總會（GAISF）和國際智力運動協會（IMSA）。

國際跳棋的各種比賽

國際跳棋的比賽多種多樣，五花八門，豐富多彩。既有兩位棋手面對面進行的對局，也有一人對多人的多面賽或車輪賽，還有異地棋手相互間的通迅賽和能夠應眾表演的蒙目賽等等。

早在 1894 年就有了男子的世界冠軍賽，1967 年開始了成人團體冠軍賽，現在每兩年舉行一次世界男子團體賽、個人賽；1971 年創立了世界少年賽；1973 年推出了女子世界冠軍賽，每兩年舉行一次；1988 年推出了軍隊賽，1989 年推出了少年女子賽；另外，還有歐洲成人和青年個人冠軍賽、國際俱樂部冠軍賽以及各大洲和成員國的多種比賽。

目前世界上的正規比賽由國際跳棋聯盟組織。各大洲、各個國家也有形式多樣的國際跳棋比賽。

國際跳棋在中國

國際跳棋在中國的群眾基礎薄弱，多年來只有少數地區小範圍開展。據不完全統計，有北京、上海、深圳、廣州、湖南、河南、江蘇、黑龍江、遼寧、新疆、內蒙古部分地區和其他一些地區有群眾下國際跳棋。由於開展地方不普遍，所以資訊來源也很少。

雖然國際跳棋在中國開展不普遍，但是，開展的時間卻很久了。上個世紀 50 年代，上海文化出版社曾經出版過一本關於國際跳棋的書，內容實際上介紹的是俄羅斯跳棋。書中前言裏這樣介紹：「早年，國際跳棋也曾傳到中國。由於來自外國，當時被稱為『西洋棋』。國際跳棋在我國不但沒有得到推廣，而且連棋盤的形式也被改變了，知道的人很少。所以，今天對廣大群眾來說，它還可以算是一個新棋種。把它的對局規則與著法技巧比較系統地介紹出來，為群眾的文化娛樂活動增添一個新的項目，是必要也是有意義的。」作者當年的說法，在半個世紀後的今天仍舊是現實和適用的。

目前，在中國舉辦首屆世界智力運動會的影響下，在國家體育總局和棋牌運動管理中心領導的重視下，在改革開放的今天，我們相信，國際跳棋運動一定會在我國更快更好地發展起來。

北京在上個世紀八九十年代，國際跳棋活動比較活躍。主要在一些中小學裏開展教學普及活動。1985 年 4 月楊永老師首先在東城區琉璃寺小學開展國際跳棋教學活

動，同時由北京棋院、北京市棋協組織的一些棋類比賽中也包括了國際跳棋項目，由此推動了國際跳棋的發展。

據北京晚報 1986 年 10 月 25 日星期六（週末版）記載：由北京棋院、北京市棋協、北京二十三中、北京琉璃寺小學聯合主辦的「星火杯」國際跳棋比賽，在北京二十三中揭開戰幕。報名參賽的有科學院、首鋼、北京證章廠、人大、北京二十三中、琉璃寺小學等 12 個單位的 84 名棋手。

由此可見，國際跳棋活動在改革開放以後，在北京棋院、北京市棋類協會和王品璋主任的大力支持下一度是很活躍的。

上個世紀八九十年代也湧現了一批以楊永、常忠憲、馬天翔、張連成、姚振章、常立功、王存來、滿春喜為代表的國際跳棋的積極推廣者。90 年代初期，付國強老師也在部分學校開展了國際跳棋的教學活動。

湖南的國際跳棋活動，在改革開放以後一度呈現欣欣向榮的景象，走在了全國的前列。

1993 年 8 月 8 日至 18 日，在湖南的韶山，舉辦了紀念毛澤東誕生一百周年的全國棋類大賽，國際跳棋項目作為邀請賽列在其中。當年 A 組的冠、亞軍都被深圳碧波中學的學生獲得；湖南師大附中一隊奪走了 B 組的第一、二、四、五名，同時獲得了 B 組團體第一名的好成績。

湖南省中小學第三屆棋類夏令營也同時舉行，開展國際跳棋活動較好的師大附中高中組的同學們在夏令營的國際跳棋比賽中包攬了高中組的前五名。可見當年湖南長沙市中小學裏國際跳棋活動的普及與活躍。

國際跳棋擁有龐大的愛好者

國際跳棋被稱為平民遊戲，在世界各個角落擁有廣泛的愛好者。據國際跳棋聯盟官方網站保守統計，目前全世界參加國際跳棋活動的愛好者超過 4 千萬，加入國際跳棋聯盟組織的就有 5 大洲的 57 個國家。

這只是目前國際跳棋聯盟組織不完全的統計，實際上參與國際跳棋活動愛好者的數量遠遠超過這一統計數字。

基本規則

★ 國際跳棋的勝負

判斷一局棋的勝負主要有以下情況：

- 把對方所有的棋子吃光為勝；
- 使對方走棋時無子可動為勝；
- 比賽時，超時、封棋失誤、自動認輸或嚴重違反比賽規則，均應判負。

★ 國際跳棋的和棋

- 對局進行到最後，無法分出勝負，作和棋；
- 雙主同意和棋；
- 比賽中三次重複局面可判和；
- 一方剩下三枚王棋，另一方剩下一枚王棋，則限著 16 步，如限著內不能吃掉對方的棋子，亦判和。

★ 連　吃

國際跳棋有許多條行棋規則，連吃是其中之一。它規

定：行棋中，兵（普通棋子）可以跳吃對方的普通棋子和王棋，王棋也可以跳吃對方的普通棋子與王棋，兩種棋子逢連跳的機會時必須連跳，但是不得跳過自己的棋子。

★ 有吃必吃的原則

若一個棋子可以吃子，就必須吃。棋子連吃，即是說，若一枚棋子吃過對方的棋子後到達新的位置時仍能吃對方的另一些棋子，它必須再吃，直到無法再吃為止。

普通棋子和王棋，有跳吃和連跳吃對方棋子的機會時，都必須跳吃或連吃，不管對自己是否有利，要把對方能夠跳吃的棋子吃光後才能停止。

★ 有多吃多的原則

始果普通棋子和王棋在跳吃對方的棋子時，有幾種可供選擇的機會，則必須選擇吃掉對方棋子數目最多的一種下法。

★ 行棋中的停底線　變王棋

普通棋子走到對方的底線，必須能停下來時，才能升變為王棋。反過來說，如果兵（普通棋子）在一著棋中，只是中途經過底線而又反吃回來，就不能升變為王棋。升變為「王」以後，要等到走下一步棋才能行使王的權利。

第 1 課習題

習題 1　國際跳棋起源於哪些國家和地區？

習題 2　國際跳棋取勝主要靠哪兩種情況？

第 2 課　棋 盤 與 棋 子

國際跳棋的棋盤

　　國際跳棋的棋盤為正方形，由 10×10 的深淺色相間的小正方形格子組成。深淺色的格子我們可以通俗地稱為黑白格。棋子實際走動的場所就是黑格。所以從 1 到 50 給黑格標上號稱為「棋位」（圖 1）。

圖 1　國際跳棋 10×110 的百格棋盤

國際跳棋棋盤上的「道」

　　黑格棋位的延伸叫做「道」。國際跳棋棋盤上共有 5 條道。如圖 2，黑粗線代表大道（46–5 位）；兩條用箭頭

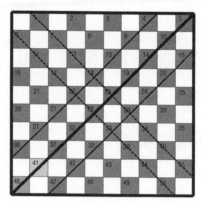

圖 2　棋盤上的 5 條道

連的黑細線表示三聯道（36–4、47–15）；兩條白色的連線表示雙重道（45–1、50–6）。這 5 條道貫穿了棋盤的重要位置。

正確地擺放國際跳棋的棋盤、棋子

行棋前，把棋盤放置在對弈者的中間，雙方棋盤的左下角第一格必須是黑格。白棋棋子擺在 31～50 棋位上，黑棋棋子擺在 1～20 棋位上（圖 3）。

什麼叫中心

圖 4 中的 13、18、19、22、23、24、27、28、29、32、33、38 棋位構成的區域叫「中心」。從國際跳棋棋盤的結構平面看，也有把 18、22、23、28、29、33 列為中心的。

圖 3　棋盤和棋子的擺放

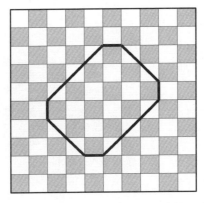

圖 4　中心、金棋位、王棋位、邊位、中位

金棋子位置

　　簡稱為金棋位。白 48 棋位與黑 3 棋位有著重要的戰略意義，所以叫金棋子位置。由於跳棋理論的發展，目前對金棋位的重要性看法不一，現在只是一般介紹。

王棋位　邊位　中位

如圖 4，雙方各有一條底線（1–5、46–50），底線上的深色格都叫「王棋格」或「王棋位」；兩側邊線上的深色格稱為「邊位」；其他的棋位稱為「中位」。

國際跳棋的棋子

國際跳棋的棋子總共 40 枚。分為黑、白兩種顏色，每一方 20 枚棋子。對弈時白方先走。

國際跳棋的棋子形狀為圓柱形，棋子的表面上有兩三道凹陷的羅紋（見圖 5），棋子高度應該是它直徑的 1/4。

○　　　　●　　　　◎　　　　◉
白棋　　黑棋　　白王棋　　黑王棋

圖 5　棋子和印刷棋子的圖形

第 2 課習題

習題 1　國際跳棋的棋盤如何正確擺放？

習題 2　國際跳棋的棋子共有多少枚？雙方各有多少？如何擺放？

第 3 課　走 法 與 吃 法

兵（普通棋子）一步只能向自己的斜前方的黑格移動一格，只准前進，不准後退。兵（普通棋子）只能在對方與之相鄰的格子有一枚對方的棋子，並且在這枚棋子的後面的格子空著的情況下，向前或向後跳過去，吃掉對方的棋子，落在與被吃子相鄰的空格內。兵（普通棋子）走到對方底線，就可以變成王棋。

另一種解釋：

對局的雙方輪流行走。未成王（兵）的棋子只能向左上角或右上角且無人佔據的格子斜走一格。吃子時，對方的棋子必須是在己方棋子的左上角或右上角的格子，而且該對方棋子的對應的左上角或右上角必須沒有棋子（空棋位）。

兵的升變

對局開始前，雙方在棋盤上擺的棋子都是兵。兵在對局過程中走到或跳到對方底線可以變王（亦稱王棋）。

如果是吃子後變王，必須是在一次性吃乾淨對方棋子的情況下才能變；如果到達底線沒有吃淨對方棋子，還要跳回來接著吃淨，這時候按規則不能升變為王棋。

剛升變的王要到下一步才能享有王的走法的權利。

王　棋

對局開始前，雙方都是兵（普通棋子）。經由搏殺，衝破重重封鎖後，走到對方底線的兵（普通棋子）就可以變為王棋。

王棋可以用兩個兵（普通棋子）重疊在一起來表示，也可以把棋子翻過來代表王棋繼續對弈。

王棋的走法

當棋子到了底線，就可以變成王，之後可以向後移動。成王的棋子可以吃右下角和左下角的棋子，以及像國際象棋中的象一樣格數不限地走。這個規則稱為 flying king。

王棋在一條斜線上前進或後退，走幾格（棋位）都不受限制。只要對方的棋子與之在同一條斜線上，且對方棋子後面有空著的黑格，就可以跳過去吃掉它，不管相鄰不相鄰；而且落到對方棋子後面的任何一個空格（棋位）都可以，不必落到相鄰的格子上。

第 3 課習題

習題 1

習題 1　白先選，試一試。

習題 2

習題 2　白先勝，試一試。

習題 3

習題 3　白先勝，試一試。

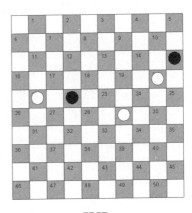

習題 4

習題 4　白先勝，試一試。

第4課　記錄與符號

　　記錄是對局和研究棋藝中不可缺少的手段，包括記錄全局和記錄特定局面。對局前要將雙方對局的時間、地點、姓名填寫好，有必要時最好寫上比賽名稱。對局中認真記錄好每一個回合。比賽結束後要簽上自己的名字，以示對成績的認可。

　　每一回合均為白方先走，黑方後走。記錄符號如下：
　一 走×吃

　！好棋　　！！妙著　　？劣著　　？？敗著　　劣著
　？！出乎預料的著法，看似壞棋，可能會是好棋
　！？出乎預料的著法，看似好棋，可能會是壞棋
　* 唯一可走的著法，其他著法都會導致輸棋
　+ 表示對局獲勝
　– 表示對局失敗
　= 表示對局為和棋
　+1、+2等等表示最後贏得對方子力的數量
　–1、–2等等表示最後損失子力的數量
　　符號 a. l.（ad libitum）表示會導致相同局面的不同吃子路線

第 4 課習題

習題 1

習題 1　白先勝，試一試。

習題 2

習題 2　白先勝，試一試。

習題 3

習題 3　白先勝，試一試。

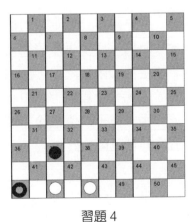

習題 4

習題 4　白先勝，試一試。

第 5 課　戰略與戰術

國際跳棋的贏棋方法主要有兩種：

第一種是局面取勝法，即到對方的境內擠佔對方的陣地或者拴住對方的棋子迫使對方丟子，或者搶先變王棋改變雙方子力的對比等等。這種方法是以局面制約對手來取勝的，它具有戰略意義。

第二種是攻殺取勝法。它運用配合進攻的方法，有時幾步就能殺敗對方。這種方法具有戰術意義。

當然還有巧妙地利用規則、時限、經驗和心理等方面戰勝對手的，均很重要，都是戰略戰術的一部分。

國際跳棋局面走法的目標

國際跳棋局面走法的目標是最大限度地限制對方的力量。為此，必須爭取佔領最有利的位置。邊位的棋子只有一種走法和兩種吃法，而中心的棋子有兩種走法和四種吃法，因此，一般地說，中心的棋子比邊位的棋子更容易發揮作用。棋子的價值除了取決於它的靈活性以外，還取決於它升變王棋的機會。

縱　隊

兌子時，往對方陣地上衝鋒或者暫時退卻時，有時還

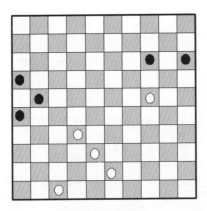

圖 1　縱　隊

要把自己的棋子從一個側翼調到另一個側翼以及佔領重要的格子等等，總之在移動中，為了避免對方吃掉己方的棋子，往往要將自己的棋子在一條斜線上挨緊著排列，這就叫縱隊。如圖 1，就顯示了由 3 枚白字組成的縱隊。

建立這種縱隊，兌子才有條件。縱隊棋形是進攻中不可少的條件。

牽　制

如果一方能用少數棋子拴住對方優於自己的子力，這樣形成的棋形叫牽制棋形，也叫牽制局面（如圖 2）。

障　礙

在國際跳棋中，障礙（原稱「犄角」）是從縱隊棋形中演變出來的另一種棋形。

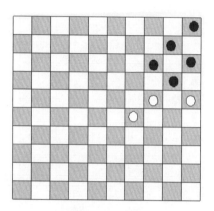

圖2 牽 制

　　如圖3，白棋26、27、31、36 棋位上棋子的排列稱為障礙；如果沒有 26 位的棋子而這種縱隊又在棋盤的邊路，則稱為半障礙（如圖4）。

圖3 障 礙

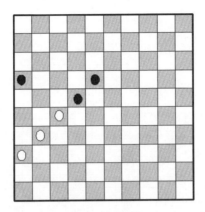

圖 4　半障礙

鉗　子

　　（白方用兩邊的棋子夾住）黑方位於 22 位的棋子這種
白方的棋型叫「鉗子」（如圖 5）。

圖 5　柑　子

第 5 課習題

習題 1

習題 1　白先勝，試一試。

習題 2

習題 2　白先勝，試一試。

習題 3

習題 3　白先勝，試一試。

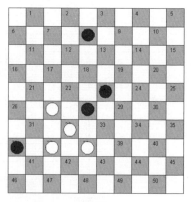

習題 4

習題 4　白先勝，試一試。

第 6 課 典型打擊
——形象會意類打擊（一）

本書所列舉的打擊把形象會意類打擊放在前面，把人（國）名命名類的打擊放在後面，並以難易程度順序排列。

小橋打擊

小橋打擊就是調動對方的子力，為己方進攻搭上一座小橋。

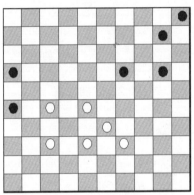

圖 1 小橋打擊

如圖 1，走法如下：

1. 37 – 31　26×37　　2. 27 – 21　16×27

3. 28 – 22　27×18　　4. 38 – 32　37×28

5. 33：4+

把 16、26 位的黑棋引到 18、28 位，正好為白棋的進

攻搭上了一座小橋。

舷梯打擊

梯子是要一層一層地往上爬的，這種打擊也是一層一層進行的。

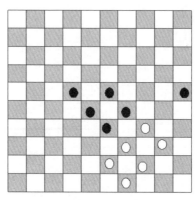

圖 2　舷梯打擊

如圖 2，走法如下：

1. 40 – 35!　29×40　　2. 35 – 30　25×34

3. 44×35!　33×44　　4. 49×27+

白方取得決定性勝利。

梯子打擊

如圖 3，走法如下：

1. 37 – 31　26×37　　2. 38 – 32　27×49

3. 48 – 42　37×48　　4. 47 – 41　36×41

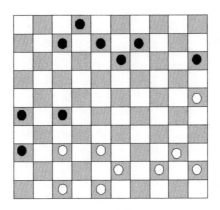

圖 3　梯子打擊

5. $40-35$　49×40　　6. 45×34　48×30

7. 35×24　47×20　　8. $25\times1+$

第 6 課習題

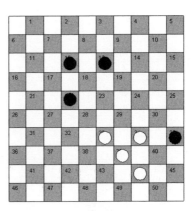

習題 1　　　　　　　　習題 2

習題 1　白先勝，試一試。　　習題 2　白先勝，試一試。

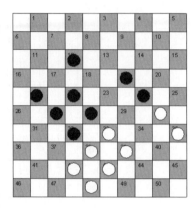

習題 3

習題 4

習題 3　白先勝，試一試。　　習題 4　白先勝，試一試。

第 7 課　典型打擊
——形象會意類打擊(二)

後跟打擊

為了更好地前進取得優勢而先後退一下，然後再向前打擊。

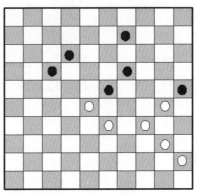

圖 1　後跟打擊

如圖 1，走法如下：

1. 28 - 22　17×39　　2. 34×43　25×34

3. 40×7 +

弦月打擊

打擊對方的棋子時走了一個弧線，所以叫弦月打擊。

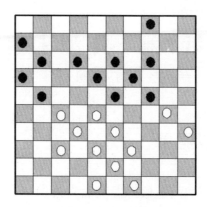

<div align="center">圖 2　弦月打擊</div>

如圖 2，走法如下：

1. 27 – 22!　　18×27　　2. 33 – 29　24×31

3. 30 – 24　　27×38　　4. 43×32　19×30

5. 28：37+

轟炸打擊

　　轟炸打擊分兩個階段進行。第一階段是實施打擊的棋子打到某一個棋位後，根據「有多吃多」的行棋規定，對方無法吃掉這枚棋子；第二階段是這枚棋子再次實施連吃。

　　如圖 3，走法如下：

1. 27 – 21　　16×27　　2. 32×12　23×41

3. 12×23　　19×28　　4. 46×37+

這種打擊有時能給對方造成反擊，如圖 4：

1. 27 – 21?　16×27　　2. 32×12　23×43

圖 3　轟炸打擊

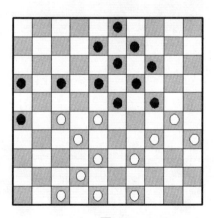

圖 4

3. 12×23　　　19×28　　　4. 30×10　　28－33!

5. 49×29　　　9－14　　　6. 10×19　　13：44+

第 7 課習題

習題 1

習題 1 白先勝，試一試。

習題 2

習題 2 白先勝，試一試。

習題 3

習題 3 白先勝，試一試。

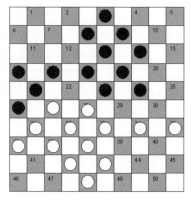

習題 4

習題 4 白先勝，試一試。

第 8 課　典 型 打 擊
──人（國）名命名類打擊

王式打擊

這種打擊由菲力普打擊演變而來。它和菲力普打擊一樣，都是從 40 位（黑 11 位）打起，但它卻不經過中心（40×20×18×7×16）而是繞行（40×29×20×9×18×7×16）。

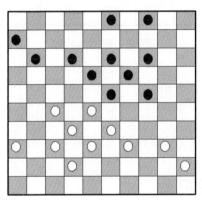

圖 1　王式打擊

如圖 1，走法如下：
1. 27－22!　18×27　　2. 32×21　23×34
3. 40×16+

拿破崙打擊

據說這是法國拿破崙運用過的戰術組合。

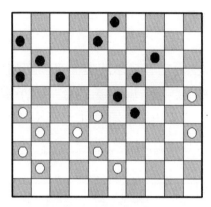

圖 2　拿破崙打擊

如圖 2，走法如下：

1. 28－22　17×46　　2. 38－32　46×28

3. 26－21　16×27　　4. 31×2+

拉法爾打擊

這是著名棋手拉法爾 1900 年首先使用的戰術組合。

如圖 3，走法如下：

1. 34－29　23×34　　2. 28－23!　19×39

3. 37－31!　26×28　　4. 49－44　21×43

5. 44×11　16×7　　6. 48×17 +

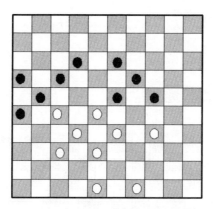

圖 3　拉法爾打擊

加拿大打擊

這種打擊有時出現在開中局用於牽制的鉗子棋形局面中。

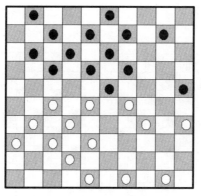

圖 4　加拿大打擊

如圖 4，走法如下：

1. 27 – 22!　18×27　　2. 29×18　13×33

3. 31×22!　17×28　　4. 32×5+

第 8 課習題

習題 1

習題 1　白先勝，試一試。

習題 2

習題 2　白先勝，試一試。

習題 3

習題 3　白先勝，試一試。

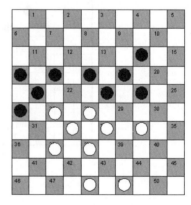

習題 4

習題 4　白先勝，試一試。

第 9 課　開局常識
——拉法爾開局(一)

國際跳棋的戰鬥也可以分為開局、中局和殘局三個階段。對局的開始階段叫做開局。開局是指對局開始後 10－15 步之內的著法。

國際跳棋開局的原則

國際跳棋的開局必須遵循這樣一些原則：爭奪中心，子力協調平衡發展；出子要有牢固的支撐點；注意子力間的聯繫；出動王棋格的子要慎重。

拉法爾開局左翼兌換體系

這種開局的主要特點是：雙方都用自己的左長翼的子力去爭取佔領中心，因而形成兌換。具體著法如下：

1. 32－28　19－23　　2. 28×19　14×23

黑棋從第一步開始，就要力爭佔領中心格。

3. 37－32　10－14　　4. 41－37

以後變化繁複。

4. …14－19　　　　5. 33－28

白棋企圖走成陷阱而黑棋要竭力避開。

5. …17－22　　　　6. 28×17　11×22!

黑棋仍在執行自己的佔領中心的計畫，雙方均勢。

拉法爾開局荷蘭體系

荷蘭體系的著法如下：

1. 32－28　18－22

對局開始，雙方都在儘快地出動自己的子力。

2. 37－32　12－18　　3. 41－37　7－12

4. 46－41　1－7

黑棋儘快地出動了 1 位的棋子。

5. 34－29　19－23　　6. 28×19　14×34

7. 40×29　10－14　　8. 35－30　20－25

9. 30－24

各有千秋。

第 9 課習題

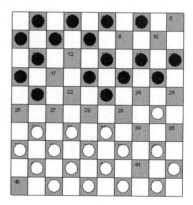

習題 1　　　　　　　　　　習題 2

習題 1　白先勝，試一試。　習題 2　白先勝，試一試。

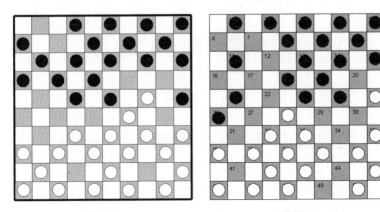

習題３

習題４

習題３　白先勝，試一試。　　習題４　白先勝，試一試。

第 10 課　開 局 常 識
——拉法爾開局(二)

拉法爾開局 18–23 體系

1. 32－28　18－23　　2. 33－29　23－32

3. 37×28

這種兌換的目的是為了增強側翼。但是黑棋不能走 3.
… 18－12，因為 4. 28－23+。以後的變化有多種，下面介
紹其中最重要的一種。

　　3. … 19－24　　　　4. 39－33　14－19

　　5. 44－39　20－25　　6. 29×20　25×14

　　7. 41－37　19－23　　8. 28×19　14×23

　　9. 37－32　10－14　　10. 46－41　 5－10

11. 41－37　14－19

雙方爭奪中心，大體均勢。

拉法爾開局杜蒙體系

1. 32－28　20－24

黑棋企圖在 14－20　10－14 之後，在自己的右翼建立
起分組排列的棋子。

2. 34－30　14－20　　3. 30－25　10－14

4. 37－32　18－23　　5. 42－37　17－21

6. 31－26　　4－10　　7. 26×17　　12×21

雙方形成了大致相等的局面。

拉法爾開局羅曾堡體系

1. 32－28　　16－21

激烈的走法。黑棋立即出動邊格 16 位的棋子，使對方要增強左翼感到困難。

2. 31－26

為了交換子力。

2. … 18－22　　　　3. 37－32

為了以後威脅 27 位的棋子。

3. … 11－16　　　　4. 41－37　　7－11

5. 46－41　　1－7

以後，可走 6. 34－29，黑棋可以打入 27 位走 6. … 21－27。還有另外的走法：

6. 28－23　　19×8　　7. 32×23。

以上介紹的幾種開局，均是第一步白棋走 1. 32－28。此外，白棋還有第一步走 1. 33－29 或走其他的，在開局中也是常見的。

第 10 課習題

習題 1

習題 1　白先勝，試一試。

習題 2

習題 2　白先勝，試一試。

習題 3

習題 3　白先勝，試一試。

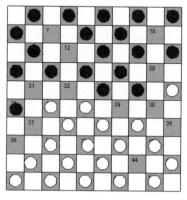

習題 4

習題 4　白先勝，試一試。

第 11 課　開局中的打擊
——新手打擊與菲力浦打擊

新手打擊

新手打擊是初學者首先應掌握的一種最簡單的攻擊手段。

例如：

1. 33 – 28　18 – 22　　2. 39 – 33?　22 – 27

3. 32×21　16×27　　4. 31×22　19 – 23

5. 28×19　17×30　　6. 35×24　14×23+

又如：

1. 32 – 28　18 – 23　　2. 33 – 29　23×32

3. 37×28　16 – 21　　4. 39 – 33?　21 – 27!

5. 31×22　19 – 23　　6. 29×18　12×32

7. 38×27　17×30　　8. 35×24　20×29+

再如：

1. 33 – 28　19 – 24　　2. 32 – 27　13 – 19 ?

3. 35 – 30　24×35　　4. 28 – 22　17×28

5. 27 – 21　16×27　　6. 31×24　20×29

7. 34×32+

菲力浦打擊

這是法國著名棋手菲力浦首先發明和經常運用的一種打擊。其特點是：白從 38 或 40 棋位打起，沿著雙重道穿過中心到 7 位，再打回 16 位。如圖 1，白走 1. 33–29 或 1. 34–30，都能形成菲力浦打擊。菲力浦打擊也常在開局中出現。

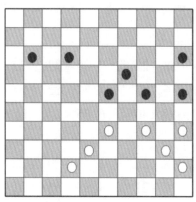

圖 1　菲利普打擊

例如：

1. 33 – 28	18 – 23	2. 39 – 33	12 – 18
3. 44 – 39	7 – 12	4. 31 – 26	20 – 25?
5. 28 – 22!	17 × 28	6. 33 × 22	18 × 27
7. 32 × 21	16 × 27	8. 34 – 30	25 × 34
9. 40 × 16+			

又如：

| 1. 34 – 30 | 20 – 24 | 2. 40 – 34 | 18 – 23 |
| 3. 31 – 26 | 12 – 18 | 4. 32 – 27 | 7 – 12? |

5. 26 – 21!　17×26　　6. 27 – 22　18×27

7. 37 – 31　26×37　　8. 41×21　16×27

9. 33 – 29　24×33　　10. 38×16+

第 11 課習題

習題 1

習題 1　白先勝，試一試。

習題 2

習題 2　白先勝，試一試。

習題 3

習題 3　白先勝，試一試。

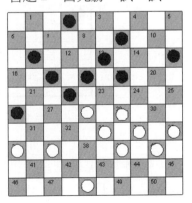

習題 4

習題 4　白先勝，試一試。

第12課 典型局面
——劣勢局面

雙方對弈大約15回合之後，到棋盤上只剩下7枚棋子左右，是中局階段。中局局面的優劣由棋形和子力的結構來決定。

不頑強局面

不頑強局面即缺乏支撐子的局面。

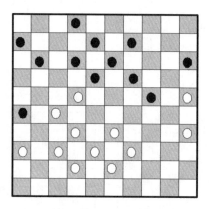

圖1 不頑強局面

如圖1，黑棋見到白棋出現了不頑強局面，故意賣了個破綻，以下：1. …　19－23　2. 33－28（如2. 39－34則24－30　3. 35×24　23－28　4. 32×23　18×40；如2. 25－20則12－17　3. 20×29　23×34　4. 39×

30　17×48+）23－29！　3. 28－23

白棋追吃，上了圈套，黑棋乘機突破。

3. …26－31　　　　4. 37×26　9－14

5. 23×34　13－19　　6. 22×13　14－20

7. 25×23　　8×48+

落後子局面

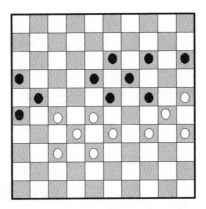

圖2　落後子局面

如圖2，黑方15位有子而白方25位有子，黑方出現了落後子局面。黑接走 1. …15－20（唯一的走法），白棋利用黑落後子贏棋，具體著法如下：

2. 34－29　23×34　　3. 30×39　18－23

4. 39－34　13－18　　5. 34－30　23－29

6. 28－22　18－23　　7. 33－28+

第 12 課習題

習題 1

習題 1　白先勝，試一試。

習題 2

習題 2　白先勝，試一試。

習題 3

習題 3　白先勝，試一試。

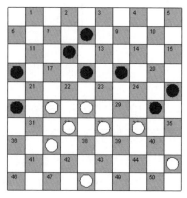

習題 4

習題 4　白先勝，試一試。

第13課　典型局面
——優勢局面

搶佔兩格局面

搶佔兩格指的是：佔領 25 格和 26 格。一方同時佔領了這兩格，會形成有利局面。

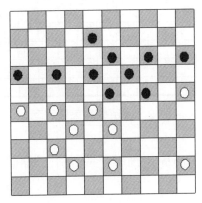

圖1　搶佔兩格局面

如圖1，走法如下：

1. 42 – 38　8 – 12　　2. 43 – 39　15 – 20

3. 45 – 40+

25 位和 26 位的棋子充分地發揮了作用，使得黑方無棋可走，只得敗下陣來。

保留儲備著法局面

在一些相互牽制的局面中，對局的最後結果要看哪方的儲備著法多，哪方就能取勝。

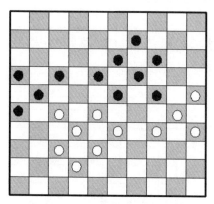

圖 2　保留儲備著法局面

如圖 2，黑方先走，結果先使用了儲備著法。具體如下：

1. …　　17 – 22　　2. 28×17　21×12

白棋運用了配合進攻法。

3. 27 – 22　18×27　　4. 32×21　16×27

5. 33 – 29　24×33　　6. 38×7+

黑方的儲備著法是被迫走出來的。

第 13 課習題

習題 1

習題 1　白先勝，試一試。

習題 2

習題 2　白先勝，試一試。

習題 3

習題 3　白先勝，試一試。

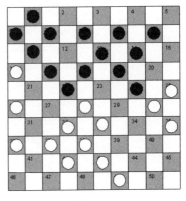

習題 4

習題 4　白先勝，試一試。

第 14 課　攻佔王棋位

　　將己方的棋子走到或吃到王棋位，到達王棋位的子就能升變成王。王在走法和吃法上比較兵有更大的靈活性，一王的價值相當於三兵。對弈時誰的兵能升變王，將改變雙方的力量對比。多數情況下，多一兵的一方將會取勝。因此，將兵走到或打擊到王棋位是制勝的重要因素。

攻佔王棋位例 1

如圖 1，走法如下：

1. 33 – 29！　24×33　　2. 28×39　17×28

3. 32×5+

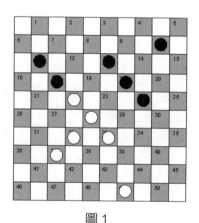

圖 1

攻佔王棋位例 2

如圖 2，走法如下：

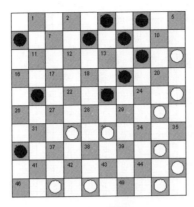

圖 2

1. 47 – 41　　36×47　　　2. 30 – 24　　47×20

3. 15×2 +

攻佔王棋位例 3

如圖 3，走法如下：

1. 32 – 28　　16×18　　　2. 30 – 25　　23×32

3. 25×3+

圖 3

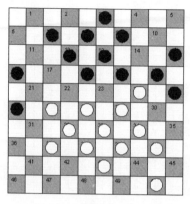

圖 4

攻佔王棋位例 4

如圖 4，走法如下：

1. 27 – 21　26×17　　2. 28 – 23　19×30

3. 29 – 24　30×28　　4. 33×2+

第 14 課習題

習題 1

習題 1　白先勝，試一試。

習題 2

習題 2　白先勝，試一試。

習題 3

習題 3　白先勝，試一試。

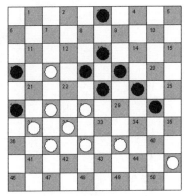

習題 4

習題 4　白先勝，試一試。

第15課　殘局基礎
——兵類定式

在雙方只有幾個子的情況下，運用對峙法取勝是殘局制勝的重要手段。

例1

如圖1，誰先走誰輸，即黑先白勝，白先黑勝。

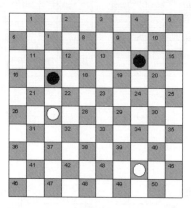

圖1

例2

如圖2，白先勝：

1. 39 – 34　20 – 24　　2. 37 – 31　11 – 17

3. 31 – 27 +

例3

如圖3，白先勝：

1. 43 – 38　33×42　　2. 48×37　16 – 21

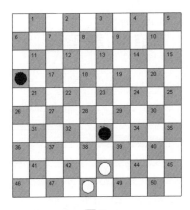

圖 2　　　　　　　　　　　圖 3

3. 37 – 31　21 – 26　　4. 31 – 27+

例 4

如圖 4，白先勝：

1. 31 – 26　　5 – 10　　2. 40 – 34　10 – 14

3. 34 – 29　14 – 19　　4. 32 – 27　22×31

5. 26×37+

圖 4

第 15 課習題

習題 1

習題 1 白先勝，試一試。

習題 2

習題 2 白先勝，試一試。

習題 3

習題 3 白先勝，試一試。

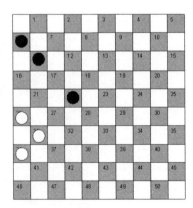

習題 4

習題 4 白先勝，試一試。

第16課　殘局基礎
──王棋類定式

　　在雙方都是王棋的殘局中，其中三王對一王、四王對一王、五王對兩王，早有勝和定論，勝和局面也有固定形式。三王對一王是必和殘局，單王方占大道允許三王方走五回合，單王方沒占大道允許三王方走十六回合，如不能取勝判和。四王對一王、五王對兩王均是必勝殘局。

　　例1

　　如圖1，白先和。

　　例2

　　如圖2，白先勝：

1. 49－35　　13－4　　　　2. 35－24　　4－15

3. 25－20　　15－4　　　　4. 14－10　　4×15

5. 24－47+

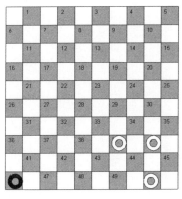

圖1　　　　　　　　　　圖2

例3

如圖 3，白先勝：

1. 39 – 28　46×40　　2. 45×34+

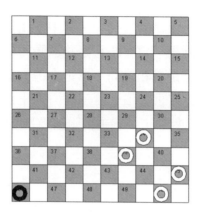

圖 3

例4

如圖 4，白先勝：

1. 46 – 28　　6×42　　2. 47×29　45×31

3. 36×27+

圖 4

第 16 課習題

習題 1

習題 1　白先勝，試一試。

習題 2

習題 2　白先勝，試一試。

習題 3

習題 3　白先勝，試一試。

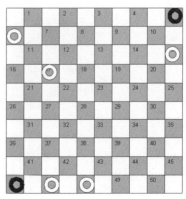

習題 4

習題 4　白先勝，試一試。

第17課 殘局基礎
——王對兵定式

王對兩兵或三兵的局面有勝有和。如兵方離自己王棋位較遠，則單王有取勝的機會。通常採用「叉子」法、「鏈條」法、大道攔截或雙重道攔截的形式取勝。

例1

如圖1，白先勝：

1. 28－33　　24－30　　2. 33－39　　30－35

3. 39－44＋

例2

如圖2，白先勝：

1. 2－7　　　6－11　　2. 7×16　　35－40

3. 16－11　　40－45　　4. 11－50＋

圖1

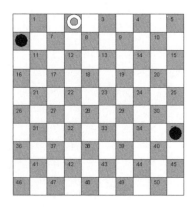

圖2

例 3

如圖 3，白先勝：

1. 47 – 15　32 – 37

2. 15 – 10+（黑如 23 – 28 則白 15 – 42）

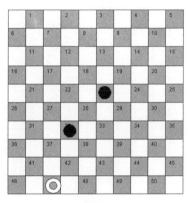

圖 3

例 4

如圖 4，白先勝：

1. 43 – 38　23 – 28　　2. 38 – 27　28 – 23

3. 27 – 43 +

圖 4

第 17 課習題

習題 1

習題 1　白先勝，試一試。

習題 2

習題 2　白先勝，試一試。

習題 3

習題 3　白先勝，試一試。

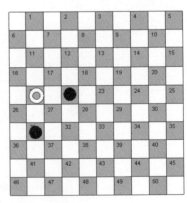

習題 4

習題 4　白先勝，試一試。

第 18 課　殘局基礎
──王兵對九路兵

在棋盤上的位置處於差一步到達王棋位的兵，稱之為第九橫排路段上的兵，簡稱「九路兵」。九路兵一旦升變，便難抓捕。王兵方對九路兵進行抓捕，是殘局中的一大藝術。

例1

如圖 1，白先勝：

1. 11 – 6　45 – 50　　2. 23 – 12+

例2

如圖 2，白先勝：

1. 1 – 29！以下，黑如走 46，白王走 23+；黑如走 47，則白王走 15+。

圖1

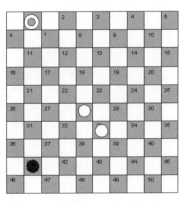

圖2

例 3

如圖 3，白先勝：

1. 35 – 30!　42 – 47

2. 30 – 24+（黑如改走 42 – 48 則 2. 30 – 25+）

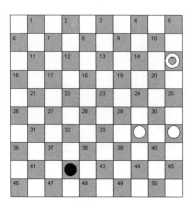

圖 3

例 4

如圖 4，白先勝：

1. 24 – 19　43 – 48

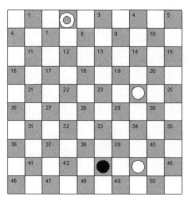

圖 4

2. 44 – 39+（黑如改走 43 – 49 則 2. 24 – 19+）

第 18 課習題

習題 1

習題 1　白先勝，試一試。

習題 2

習題 2　白先勝，試一試。

習題 3

習題 3　白先勝，試一試。

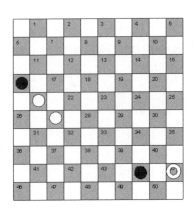

習題 4

習題 4　白先勝，試一試。

第 19 課　拉法爾開局 19－23 體系

　　每局棋的開始階段稱為開局。通常是指一局棋開始的 10～15 回合。在這一階段裏，雙方應遵循這樣一些原則：爭奪控制中心區域；子力協調平衡發展；出子要有牢固的支撐點；出動王棋位的子要慎重。

　　開局是全局的基礎，開局的好壞直接影響中局甚至決定全局的勝負，因此，棋手從第一步起就要樹立明確的戰略目標，有組織有計劃地去行兵佈陣，爭先占位，把握棋局的主動權。

　　拉法爾是法國著名棋手，是活躍於 19 世紀末 20 世紀初的國際跳棋大師、棋藝理論家。他執白棋先行精於以 1. 32－28 開局，並以自己的研習成果和驕人戰績贏得棋界尊重。故後人以他的名字命名了 1. 32－28 這個開局。

　　拉法爾開局注重子力均衡發展，變化複雜，是國際大賽中出現率最高的開局。白方 1. 32－28 後，黑方有九種合理應著，其中 1. …19－23 被稱為阿姆斯特丹體系或叫左翼兌換開局體系。

變化1

1. 32－28	19－23	2. 28×19	14×23
3. 37－32	10－14	4. 41－37	5－10
5. 46－41	14－19	6. 32－28	23×32
7. 37×28	16－21	8. 31－26	18－22

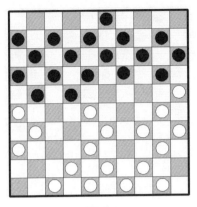

圖 1

9. 34 - 30	10 - 14	10. 30 - 25	12 - 18

9. 34 - 30　10 - 14　　10. 30 - 25　12 - 18

11. 35 - 30　8 - 12　　12. 39 - 34　11 - 16

13. 40 - 35　6 - 11　　14. 45 - 40　2 - 8

15. 36 - 31　1 - 6　　16. 41 - 69　4 - 10（圖 1）

雙方佈局告一段落。中局將圍繞 24 位、27 位、23 位、28 位的控制權展開進一步爭奪，激烈的戰鬥一觸即發。

變化 2

1. 32 - 28　19 - 23　　2. 28×19　14×23

3. 37 - 32　10 - 14　　4. 35 - 30　20 - 25

5. 33 - 29　5 - 10　　6. 40 - 35　14 - 19

7. 31 - 27　10 - 14　　8. 30 - 24　19×30

9. 35×24　14 - 20　　10. 45 - 40　17 - 21

11. 38 - 33　21 - 26　　12. 41 - 37　11 - 17

13. 42 - 38　6 - 11　　14. 50 - 45　17 - 21

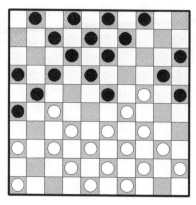

圖 2

15. 47－42　　11－17（圖 2）

白方佔據 24 位，壓制黑方左翼，並間接控制中心；黑方占住 23 位，窺視 28 位。雙方在中心展開激烈戰鬥已在所難免。

變化 3

1. 32－28	19－23	2. 28×19	14×23
3. 37－32	10－14	4. 35－30	13－19
5. 30－25	8－13	6. 33－28	2－8
7. 39－33	20－24	8. 44－39	14－20
9. 25×14	9×20	10. 49－44	4－9
11. 41－37	17－22	12. 28×17	12×21
13. 31－26	7－12	14. 26×17	12×21
15. 46－41	21－26（圖 3）		

至此，黑方在自己左翼形成了以 23、24 位為前哨的多重縱隊式兵陣；白方則形成左、中、右子力均衡發展的態

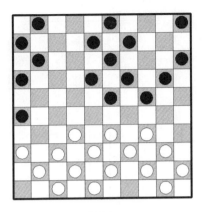

圖 3

勢，以後可向對方子力較少的右翼發動進攻。

第 19 課習題

習題 1

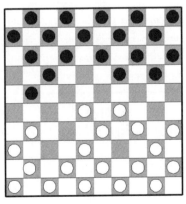

習題 2

習題 1　黑先勝，試一試。　習題 2　黑先勝，試一試。

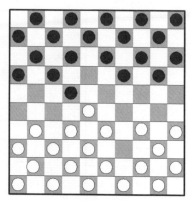

習題3

習題3　白先勝，試一試。

習題4

習題4　黑先勝，試一試。

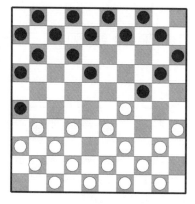

習題5

習題5　黑先勝，試一試。

習題6

習題6　黑先勝，試一試。

第 20 課　拉法爾開局 16-21 體系

對 32 - 28 應以 16 - 21，由荷蘭著名棋手羅增堡所創。羅增堡曾於 1948 年、1952 年、1954 年三次獲得世界大賽的冠軍。他的棋風細膩，擅長局面性弈法，尤其以對「樁子」局面的駕馭而為人稱道。

變化1

1. 32 - 28	16 - 21	2. 31 - 26	18 - 22
3. 37 - 32	11 - 16	4. 41 - 37	7 - 11
5. 37 - 31	21 - 27	6. 32×21	16×27
7. 34 - 29	1 - 7	8. 46 - 41	12 - 18
9. 41 - 37	8 - 12	10. 37 - 32	2 - 8
11. 32×21	19 - 23	12. 28×19	14×34
13. 40×29	22 - 28	14. 33×22	18×16
15. 35 - 30	10 - 14（圖 1）		

經兌子，黑方棋形工整可戰，白方則利用先行之利在右翼蓄勢待發。

變化 2

1. 32 - 28	16 - 21	2. 31 - 26	18 - 22
3. 38 - 32	11 - 16	4. 43 - 38	7 - 11
5. 49 - 43	1 - 7	6. 37 - 31	21 - 27
7. 32×21	16×27	8. 42 - 37	11 - 16

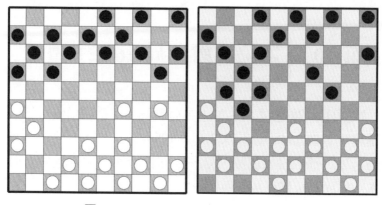

圖 1 圖 2

9. 37 – 32	16 – 21	10. 41 – 37	20 – 24
11. 47 – 42	13 – 18	12. 28 – 23	18 × 29
13. 34 × 23	19 × 28	14. 32 × 23	7 – 11
15. 46 – 41	14 – 19	16. 23 × 14	10 × 19（圖 2）

至此，雙方大致均勢。黑方佔據 27 位、24 位要點。白方則子力均衡，中局將向黑方相對虛弱的左長翼發起衝擊。

變化 3

1. 32 – 28	16 – 21	2. 33 – 29	20 – 25
3. 31 – 26	18 – 22	4. 39 – 33	21 – 27
5. 44 – 39	13 – 18	6. 38 – 32	27 × 38
7. 43 × 32	9 – 13	8. 48 – 43	11 – 16
9. 42 – 38	15 – 20	10. 37 – 31	10 – 15
11. 50 – 44	7 – 11	12. 31 – 27	22 × 31
13. 26 × 37	16 – 21	14. 35 – 30	21 – 26
15. 30 – 24	19 × 30	16. 29 – 23	18 × 29

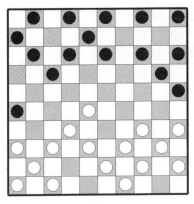

圖 3

17. 33 × 35（圖 3）

　　白方佔據 28 位瞄著 23 位，黑方佔據 26 位、25 位兩格，雙方各有所得。

第 20 課習題

習題 1

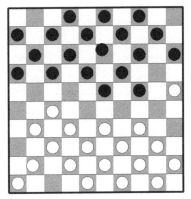

習題 2

習題 1　白先勝，試一試。　　習題 2　黑先勝，試一試。

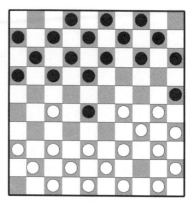

習題 3

習題 4

習題 3　黑先勝，試一試。　　習題 4　黑先勝，試一試。

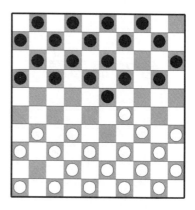

習題 5

習題 6

習題 5　黑先勝，試一試。　　習題 6　白先勝，試一試。

第 21 課　拉法爾開局 17-21 體系

　　17-21 體系和 16-21 體系有相似之處，黑方都注重發展自己的右翼，力圖壓制白方的左翼。17-21 體系的局面比 16-21 體系一般來說更開放一些。

變化 1

1. 32-28	17-21	2. 31-26	19-23
3. 26×17	12×21	4. 28×19	14×23
5. 35-30	7-12	6. 40-35	10-14
7. 44-40	14-19	8. 33-29	4-10
9. 38-33	1-7	10. 42-38	11-17
11. 50-44	21-26	12. 37-31	26×37
13. 41×32	7-11	14. 46×41	2-7
15. 47-42	17-21（圖 1）		

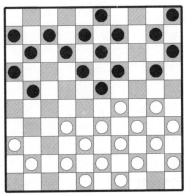

圖 1

　　白方右翼兵陣嚴整，黑方子力分佈均衡。中局白方以 24 位為進佔目標，進攻黑方左側。黑方在防守的同時可搶佔 27 位，與對方形成互攻局面。

變化 2

1. 32 – 28	17 – 21	2. 31 – 26	19 – 23
3. 26 – 17	12 – 21	4. 28×19	14×23
5. 33 – 28	23 – 32	6. 37×28	7 – 12
7. 39 – 33	1 – 7	8. 44 – 39	11 – 17
9. 41 – 37	10 – 14	10. 46 – 41	18 – 22
11. 34 – 30	13 – 18	12. 30 – 25	4 – 10
13. 40 – 34	9 – 13	14. 50 – 44	13 – 19
15. 44 – 40	19 – 23	16. 28×19	14×23
17. 25 – 14	10×29（圖 2）		

　　至此，白方子力分佈均衡，黑方右翼兵陣嚴整。中局白方將進攻黑方相對薄弱的左翼；黑方則在防守的同時，進一步發展己方右翼牽制對手。

變化 3

1. 32 – 28	17 – 21	2. 33 – 29	21 – 26
3. 39 – 33	11 – 17	4. 44 – 39	6 – 11
5. 50 – 44	1 – 6	6. 38 – 32	20 – 24
7. 29×20	15×24	8. 43 – 38	17 – 22
9. 28×17	12×21	10. 49 – 43	10 – 15
11. 32 – 27	21×32	12. 37×28	26×37
13. 41×32	16 – 21	14. 46 – 41	21 – 26

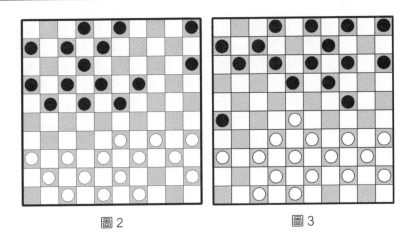

圖 2　　　　　　　　圖 3

15. 41 – 37　　8 – 12（圖 3）

中局階段，雙方在中心及兩翼均有棋可下。

第 21 課習題

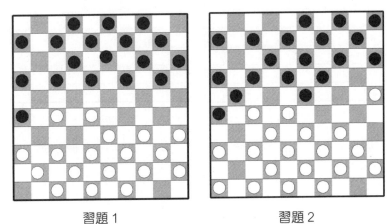

習題 1　　　　　　　　習題 2

習題 1　黑先勝，試一試。　習題 2　白先勝，試一試。

習題 3

習題 3　黑先勝，試一試。

習題 4

習題 4　黑先勝，試一試。

習題 5

習題 5　白先勝，試一試。

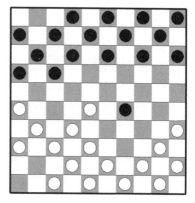

習題 6

習題 6　黑先勝，試一試。

第 22 課 拉法爾開局 17-22
2. ···12 × 21 體系

拉法爾開局 17－22 2.···12×21 體系，由右翼兌子的方式與對方展開中心爭奪，此種開局在世界大賽中出現率還是較高的。

變化 1

1. 32 - 28	17 - 22	2. 28×17	12×21
3. 31 - 26	7 - 12	4. 26×17	11×22
5. 37 - 32	1 - 7	6. 41 - 37	16 - 21
7. 32 - 28	12 - 17	8. 46 - 41	8 - 12
9. 37 - 32	3 - 8	10. 41 - 37	7 - 11
11. 34 - 30	21 - 27	12. 32×21	17×26
13. 28×17	11×22	14. 30 - 25	19 - 23
15. 35 - 30	13 - 19	16. 30 - 24	20×29
17. 33 × 13	8 × 19（圖 1）		

至此，白方以逸待勞，兌子後兵陣嚴整；黑方控制了中心，但右翼稍顯空虛。雙方局勢大致相當。

變化 2

1. 32 - 28	17 - 22	2. 28×17	12×21
3. 31 - 27	21×32	4. 37×28	7 - 12
5. 41 - 37	19 - 23	6. 28×19	14×23
7. 37 - 32	10 - 14	8. 46 - 41	14 - 19

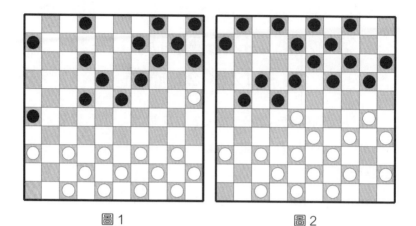

圖1　　　　　　　　圖2

9. 41 – 27	11 – 17	10. 34 – 29	23 × 34
11. 39 × 30	5 – 10	12. 44 – 39	10 – 14
13. 50 – 44	16 – 21	14. 40 – 44	17 – 22
15. 32 – 28	12 – 17（圖2）		

至此，雙方局勢均衡。中局白方可用 28 位為前哨，向
對方左翼 24 位施壓，並進一步向縱深衝擊；黑方可以向白
方左翼集結兵力發動進攻，形成牽制。中局可謂複雜多變。

變化 3

1. 32 – 28	17 – 22	2. 28 × 17	12 × 21
3. 34 – 29	7 – 12	4. 40 – 34	11 – 17
5. 45 – 40	6 – 11	6. 37 – 32	19 – 23
7. 41 – 37	14 – 19	8. 33 – 28	2 – 7
9. 39 – 33	10 – 14	10. 31 – 27	20 – 24
11. 29 × 20	15 × 24	12. 44 – 39	5 – 10
13. 34 – 30	10 – 15	14. 30 – 25	21 – 26

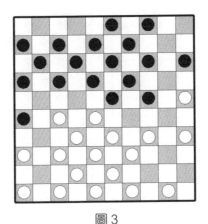

圖 3

15. 40 － 34 1 － 6（圖 3）

雙方形成以 27 位、28 位、32 位及 23 位、24 位、19 位為標誌的經典局面。中局將複雜多變。

第 22 課習題

習題 1

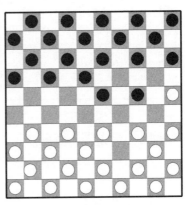

習題 2

習題 1　黑先勝，試一試。　習題 2　黑先勝，試一試。

習題 3

習題 3　白先勝，試一試。

習題 4

習題 4　白先勝，試一試。

習題 5

習題 5　黑先勝，試一試。

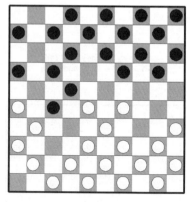

習題 6

習題 6　白先勝，試一試。

第 23 課　拉法爾開局 17－22
2. …11 × 22 體系

拉法爾開局 17－22　2. …11×22 體系較 2. …12×21 兌子體系更講究兵型陣法，其棋型工整，局面含蓄，深受局面性弈法棋手的喜愛。

主要變例

1. 32－28	17－22	2. 28×17	11×22
3. 37－32	12－17	4. 41－37	6－11
5. 46－41	8－12	6. 34－29	19－23
7. 40－34	14－19	8. 32－28	23×32
9. 37×28	16－21	10. 41－37	10－14
11. 45－40	5－10	12. 38－32	11－16
13. 43－38	3－8	14. 49－43（圖 1）	

圖 1

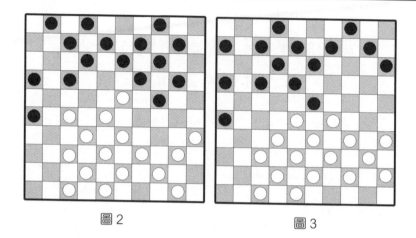

圖 2　　　　　　　　　　圖 3

雙方各有所得，均勢。

變化 1

14. ⋯　　　21 – 26　　15. 29 – 23　　18×29
16. 34×23　　20 – 24　　17. 31 – 27　　22×31
18. 36×27　　15 – 20（圖 2）
白方佔據中心，形勢稍好。

變化 2

14. ⋯　　　1 – 6　　15. 50 – 45　　19 – 23
16. 28×19　　14×23　　17. 31 – 27　　22×31
18. 36×27　　21 – 26（圖 3）
至此，雙方大體均勢，中心激戰不可避免。

變化 3

14. ⋯　　　9 – 23　　15. 28×19　　14×23

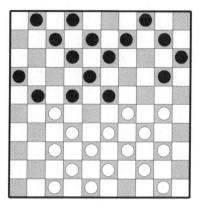

圖 4

16. 31 – 27　22×31　17. 36×27　17 – 22
18. 25 – 30（圖 4）

　兌子之後，白方局面稍好。

第 23 課習題

習題 1

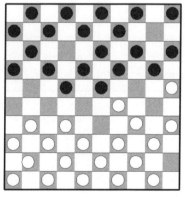

習題 2

習題 1　白先勝，試一試。　　習題 2　白先勝，試一試。

習題 3

習題 3　白先勝，試一試。

習題 4

習題 4　白先勝，試一試。

習題 5

習題 5　黑先勝，試一試。

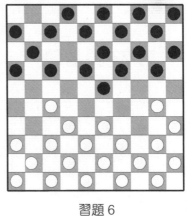

習題 6

習題 6　白先勝，試一試。

第 24 課　拉法爾開局 18－22 體系

　　拉法爾開局 18－22 體系也叫荷蘭體系。荷蘭體系多數變例兵陣嚴整，講究子力結構，因而深受局面性弈法棋手的喜愛。

變化 1

1. 32－28	18－22	2. 37－32	12－18
3. 31－26	7－12	4. 36－31	1－7
5. 41－36	20－25	6. 46－41	14－20
7. 41－37	10－14	8. 47－41	5－10
9. 32－27	19－23	10. 28×19	14×23
11. 34－30	25×34	12. 40×29	23×34
13. 39×30	20－25	14. 44－39	25×34
15. 39×30	10－14（圖 1）		

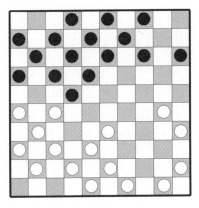

圖 1

黑白雙方在棋盤左翼集結大量子力,中局攻防將在左翼和中心展開。

變化 2

1. 32 – 28	18 – 22	2. 37 – 32	12 – 18
3. 34 – 29	7 – 12	4. 40 – 34	1 – 7
5. 45 – 40	19 – 23	6. 28×19	14×23
7. 32 – 28	23×32	8. 38×27	13 – 19
9. 42 – 38	19 – 23	10. 35 – 30	10 – 14
11. 30 – 24	8 – 13	12. 50 – 45	3 – 8
13. 31 – 26	22×31	14. 26×37	23 – 28
15. 33×22	17×28(圖 2)		

白方佔據 24 位,黑方佔據 28 位,中局戰鬥將在棋盤右翼和中心展開。

變化 3

1. 32 – 28	18 – 22	2. 37 – 32	12 – 18
3. 41 – 37	7 – 12	4. 46 – 41	1 – 7
5. 31 – 26	19 – 23	6. 28×19	14×23
7. 32 – 28	23×32	8. 37×28	16 – 21
9. 41 – 37	21 – 27	10. 37 – 31	20 – 24
11. 34 – 29	10 – 14	12. 29×20	15×24
13. 40 – 34	5 – 10	14. 45 – 40	10 – 15
15. 50 – 45	13 – 19(圖 3)		

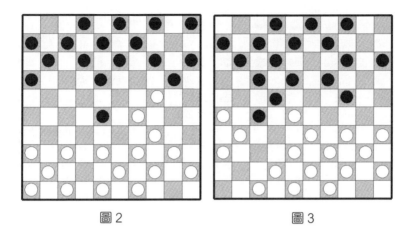

圖 2　　　　　　　　　　圖 3

黑方佔據 27 位，白方子力部署協調。中局雙方將在中心區域展開進一步爭奪，變化複雜。

第 24 課習題

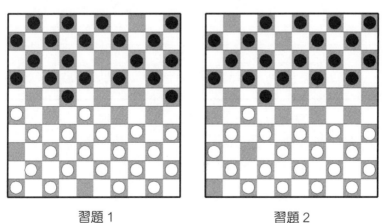

習題 1　　　　　　　　　　習題 2

習題 1　白先勝，試一試。　　習題 2　黑先勝，試一試。

習題 3

習題 3　黑先勝，試一試。

習題 4

習題 4　黑先勝，試一試。

習題 5

習題 5　白先勝，試一試。

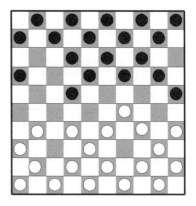

習題 6

習題 6　黑先勝，試一試。

第 25 課　拉法爾開局 18-23 體系

拉法爾開局 18-23 體系是一個古老的開局體系，也是一個戰鬥較為尖銳的開局體系。在這種開局中，初學者一著不慎，即可能遭遇到新手打擊、菲力浦打擊、後跟打擊或彈射打擊。

變化 1

1. 32－28	18－23	2. 33－29	23×32
3. 37×28	17－22	4. 28×17	11×22
5. 41－37	16－21	6. 31－26	20－24
7. 26×28	24×22	8. 39－33	13－18
9. 44－39	6－11	10. 50－44	11－17
11. 46－41	9－13	12. 37－32	7－11
13. 41－37	4－9	14. 35－30	19－23
15. 30－25	14－20	16. 25×14	10×19（圖1）

雙方兵陣工整，局勢均衡。中局雙方將展開中心區域的爭奪，變化複雜。

變化 2

1. 32－28	18－23	2. 34－29	23×32
3. 37×28	12－18	4. 41－37	7－12
5. 37－32	1－7	6. 46－41	16－21
7. 31－26	18－23	8. 29×18	13×22

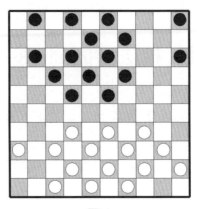

圖 1

9. 41 – 37	11 – 16	10. 28 – 23	19×28
11. 32×23	7 – 11	12. 40 – 34	20 – 25
13. 44 – 40	14 – 19	14. 23×14	10×19
15. 37 – 31	5 – 10（圖 2）		

　　黑方在自己右翼集結子力，目標是 27 位進而再向縱深發展。白方子力均衡，在堅守自己左翼的同時，攻擊對方左翼。

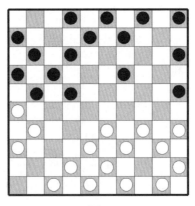

圖 2

變化 3

1. 32 – 28	18 – 23	2. 38 – 32	12 – 18
3. 31 – 27	17 – 21	4. 37 – 31	21 – 26
5. 43 – 38	26×37	6. 42×31	7 – 12
7. 47 – 42	20 – 24	8. 49 – 43	14 – 20
9. 41 – 37	2 – 7	10. 46 – 41	10 – 14
11. 34 – 29!	23×34	12. 40×29	18 – 23
13. 29×18	12×23	14. 27 – 21	16×27
15. 31×22	5 – 10 （圖 3）		

白方佔據 22 位，可向對手右翼發動衝擊。黑方子力部署有層次，兵陣堅固，可在中心區域與白棋展開激戰。局勢複雜。

圖 3

第 25 課習題

習題 1

習題 1　黑先勝，試一試。

習題 2

習題 2　白先勝，試一試。

習題 3

習題 3　白先勝，試一試。

習題 4

習題 4　白先勝，試一試。

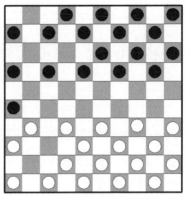

習題 5

習題 6

習題 5　白先勝，試一試。　　習題 6　白先勝，試一試。

第 26 課　拉法爾開局 20−24 體系

　　拉法爾開局 20−24 體系也叫杜蒙體系。它是以波蘭棋手杜蒙的名字命名的。此體系多數變例是雙方圍繞著 22 位、29 位展開激烈爭奪，中局局面尖銳複雜，深受戰術組合型棋手喜愛。

變化 1

1. 32 – 28	20 – 24	2. 34 – 30	14 – 20
3. 30 – 25	10 – 14	4. 37 – 32	18 – 23
5. 42 – 37	17 – 12	6. 31 – 26	4 – 10
7. 26×17	12×21	8. 36 – 31	21 – 26
9. 31 – 27	7 – 12	10. 41 – 36	11 – 17
11. 47 – 42	17 – 21	12. 46 – 41	1 – 7
13. 36 – 31	12 – 18	14. 41 – 36	7 – 12
15. 27 – 22	18×27	16. 31×22	2 – 7（圖 1）

　　白方第 15 步 27 – 22 也叫霍赫蘭衝鋒。白方由攻佔 22 位，對黑方右翼施壓，從而拉開了中局雙方激烈拼爭的序幕。黑方在防守右翼的同時也會積極在自己的左翼發動反擊，攻打 29 位，與白方展開對攻。

變化 2

1. 32 – 28	20 – 24	2. 34 – 29	14 – 20
3. 40 – 34	20 – 25	4. 29×20	25×14

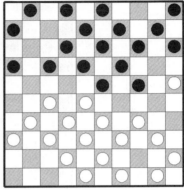

圖 1　　　　　　　　圖 2

5. 37 – 32	15 – 20	6. 41 – 37	18 – 23
7. 31 – 27	17 – 21	8. 44 – 40	10 – 15
9. 35 – 30	20 – 24	10. 30 – 25	31 – 26
11. 37 – 31	26 × 37	12. 42 × 31	12 – 18
13. 46 – 41	7 – 12	14. 41 – 37	11 – 17
15. 47 – 42	4 – 10（圖 2）		

雙方棋型工整，大體均勢。

變化 3

1. 32 – 28	20 – 24	2. 37 – 32	18 – 23
3. 41 – 37	12 – 18	4. 31 – 27	7 – 12
5. 46 – 41	17 – 21	6. 36 – 31	21 – 26
7. 41 – 36	14 – 20	8. 34 – 29	23 × 24
9. 39 – 30	18 – 23	10. 44 – 39	13 – 18
11. 30 – 25	8 – 13	12. 25 × 14	9 × 20
13. 39 – 34	2 – 8	14. 49 – 44	4 – 9

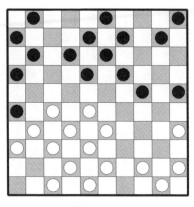

圖 3

15. 34－29　23×34　　16. 40×29　20－25

17. 29×20　15×24（圖 3）

　　至此，雙方各自在左翼部署子力，中局階段雙方在中心及兩翼都將有激烈爭奪。

第 26 課習題

習題 1

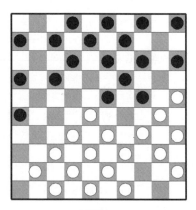

習題 2

習題 1　黑先勝，試一試。　　習題 2　白先勝，試一試。

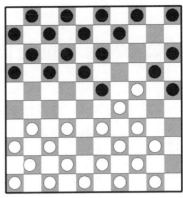

習題 3

習題 3　白先勝，試一試。

習題 4

習題 4　黑先勝，試一試。

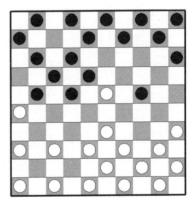

習題 5

習題 5　黑先勝，試一試。

習題 6

習題 6　白先勝，試一試。

第 27 課　拉法爾開局 20–25 體系

拉法爾開局 20－25 體系也叫施普林格體系，是以 1928 年至 1931 年荷蘭籍世界冠軍施普林格的名字命名的。黑方側重左翼子力部署與發展，其局面風格獨特，在世界大賽中時有出現。

變化 1

1. 32－28	20－25	2. 37－32	15－20
3. 41－37	10－15	4. 34－29	17－21
5. 31－26	5－10	6. 26×17	11×22
7. 28×17	12×21	8. 32－28	19－23
9. 28×19	14×34	10. 39×30	25×34
11. 40×29	20－25	12. 46－41	10－14
13. 37－32	7－12	14. 41－37	1－7
15. 33－28	14－20（圖 1）		

雙方從 6 回合開始到第 11 回合進行了多次子力交換，局面呈較為開放的狀態。中局雙方依然會圍繞著中心地帶展開爭奪。

變化 2

1. 32－28	20－25	2. 37－32	15－20
3. 41－37	10－15	4. 46－41	5－10
5. 31－27	20－24	6. 36－31	15－20

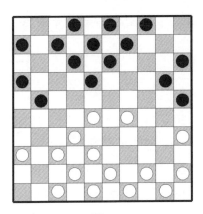

圖 1

7. 41 − 36　　10 − 15　　8. 47 − 41　　4 − 10

9. 34 − 30　　25 × 34　　10. 39 × 30　　20 − 25

11. 44 − 39　　25 × 34　　12. 40 × 20　　15 × 24

13. 27 − 22　　18 × 27　　14. 31 × 22　　16 − 21

15. 36 − 31　　21 − 27　　16. 32 × 21　　17 × 26（圖 2）

白方占 22 位，力圖對黑方中腹地帶施加控制。黑方可

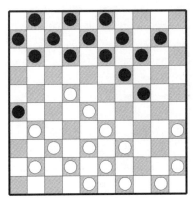

圖 2

由進一步兌子減緩壓力，也可加快左翼發展步伐，與白棋
對攻。

變化 3

1. 32 – 28	20 – 25	2. 37 – 32	15 – 20
3. 41 – 37	10 – 15	4. 46 – 41	5 – 10
5. 31 – 26	20 – 24	6. 36 – 31	15 – 20
7. 41 – 36	18 – 23	8. 34 – 29	23×34
9. 39×30	25×34	10. 40×29	12 – 18
11. 43 – 39	7 – 12	12. 29 – 23	18×29
13. 35 – 30	24×35	14. 33×15	1 – 7
15. 49 – 43	13 – 18（圖 3）		

從第 8 回合始至 14 回合，雙方在棋盤右翼展開爭奪。
經過多次兌子，白方攻佔了 15 位，黑方占了 35 位，各有
所獲。中局雙方爭奪的焦點將轉到中心和左翼。

圖 3

第 27 題習題

習題 1

習題 1 白先勝，試一試。

習題 2

習題 2 白先勝，試一試。

習題 3

習題 3 白先勝，試一試。

習題 4

習題 4 黑先勝，試一試。

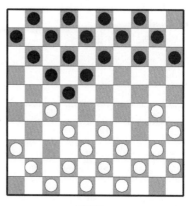

習題 5

習題 6

習題 5　黑先勝，試一試。　　習題 6　黑先勝，試一試。

第 28 課　中心對稱開局
1.33－28　18－23 體系

中心對稱開局有著悠久的歷史。因其複雜多變，時至今日依然是高水準棋手喜愛的開局武器。

變化 1

1. 33－28	18－23	2. 39－33	12－18
3. 44－39	7－12	4. 31－27	20－24
5. 37－31	14－20	6. 27－22	18×27
7. 31×22	24－29	8. 33×24	20×29
9. 41－37	17－21	10. 47－41	10－14
11. 34－30	12－18	12. 39－33	18×27
13. 33×24	14－20	14. 37－31	20×29
15. 31×22	5－10（圖 1）		

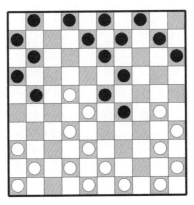

圖 1

　　白方佔據 22 位，黑方搶佔了 29 位。中心區域子力部署依然呈對稱狀態。中局雙方在中心區及兩翼的爭奪將全面展開。

變化 2

1. 33 – 28	18 – 23	2. 39 – 33	12 – 18
3. 44 – 39	7 – 12	4. 31 – 27	17 – 12
5. 33 – 29	20 – 24	6. 29 × 20	15 × 24
7. 49 – 44	2 – 7	8. 37 – 31	10 – 15
9. 34 – 30	14 – 20	10. 39 – 33	21 – 26
11. 30 – 25	26 × 37	12. 42 × 31	12 – 17
13. 25 × 14	9 × 20	14. 44 – 39	7 – 12
15. 47 – 42	4 – 9 （圖 2）		

　　至此，雙方形成經典對峙局面。中局將圍繞 22 位、29 位及翼的爭奪展開激戰。

變化 3

1. 33 – 28	18 – 23	2. 38 – 33	17 – 21
3. 31 – 27	11 – 17	4. 34 – 20	21 – 26
5. 30 – 25	17 – 21	6. 40 – 34	20 – 24
7. 34 – 30	7 – 11	8. 42 – 38	12 – 18
9. 28 – 22	23 – 29	10. 33 – 28	18 – 23
11. 39 – 33	8 – 12	12. 44 – 40	12 – 18
13. 36 – 31	15 – 20	14. 41 – 36	10 – 15
15. 50 – 44	4 – 10 （圖 3）		

　　至此，雙方形成蓋斯特瑪局面中的封閉變例。黑方衝

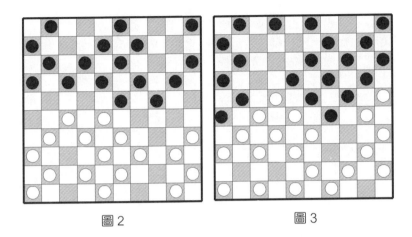

圖 2　　　　　　　　　　　圖 3

擊的目標是 34 位及白方右翼，白方則視情況繼續向黑方的中腹 18 位、13 位挺進，雙方都力爭奪得主動權。

第 28 課習題

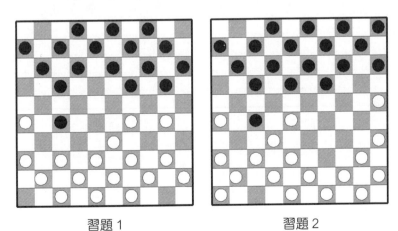

習題 1　　　　　　　　　　習題 2

習題 1　黑先勝，試一試。　　習題 2　黑先勝，試一試。

習題3

習題3 白先勝，試一試。

習題4

習題4 白先勝，試一試。

習題5

習題5 白先勝，試一試。

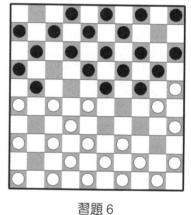

習題6

習題6 黑先勝，試一試。

第 29 課　羅增堡開局 19–23 體系

　　羅增堡，著名棋手，荷蘭人。在 1948 年舉行的首屆國際跳棋奧林匹克大賽中榮獲冠軍，並於 1952 年第二屆奧林匹克大賽中蟬聯冠軍。羅增堡在比賽中執白常以 1.33 – 29 起步，形成自己的體系。因他在各種比賽中的輝煌成就及對 1.33 – 29 佈局的精深解析，深得棋界尊崇，所以後人用其名字命名 1.33 – 29 這個開局。

變化 1

1. 33 – 29	19 – 23	2. 35 – 30	20 – 25
3. 40 – 35	14 – 19	4. 30 – 24	19×30
5. 35×24	9 – 14	6. 45 – 40	14 – 20
7. 50 – 45	3 – 9	8. 38 – 33	10 – 14
9. 32 – 28	23×32	10. 37×28	17 – 22
11. 28×17	11×22	12. 42 – 38	5 – 10
13. 38 – 32	6 – 11	14. 43 – 38	11 – 17
15. 32 – 28	16 – 21（圖 1）		

　　至此，白方佔據 24 位且加強了中心地帶的控制，中局階段黑方將由一系列兌子手段化解中心及來自 24 位的壓力。

變化 2

1. 33 – 29	19 – 23	2. 39 – 33	14 – 19

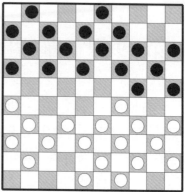

圖 1 圖 2

3. 44 – 39	10 – 14	4. 50 – 44	5 – 10
5. 31 – 26	20 – 25	6. 37 – 31	14 – 20
7. 41 – 37	10 – 14	8. 46 – 41	4 – 10
9. 32 – 28	23×32	10. 37×28	19 – 23
11. 28×19	13×24	12. 41 – 37	8 – 13
13. 37 – 32	2 – 8	14. 42 – 37	14 – 19
15. 47 – 41	10 – 14（圖 2）		

至此，雙方兵陣嚴整，子力協調，大體均勢。

變化 3

1. 33 – 29	19 – 23	2. 32 – 28	23×32
3. 37×28	18 – 22	4. 39 – 33	16 – 21
5. 44 – 39	14 – 19	6. 50 – 44	19 – 24
7. 41 – 37	13 – 18	8. 31 – 26	11 – 16
9. 38 – 32	9 – 13	10. 43 – 38	7 – 11
11. 48 – 43	1 – 7	12. 46 – 41	20 – 25

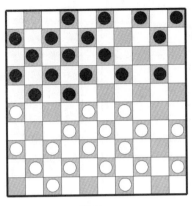

圖 3

13. 29×20　25×14　　14. 34－29　14－19

15. 40－34　15－20（圖 3）

至此，白方子力部署就緒，將攻佔 24 位，向黑方中腹施加壓力；黑方則瞄準 27 位，與白方開展激烈對攻。

第 29 課習題

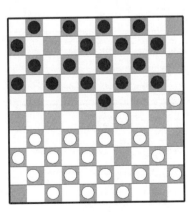

習題 1　　　　　　　　習題 2

習題 1　白先勝，試一試。　　習題 2　黑先勝，試一試。

習題 3

習題 3　白先勝，試一試。

習題 4

習題 4　黑先勝，試一試。

習題 5

習題 5　白先勝，試一試。

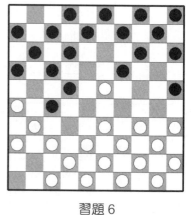

習題 6

習題 6　白先勝，試一試。

第 30 課　羅增堡開局 17–22 休系

羅增堡開局 17–22 體系是大賽中出現率較高的體系。黑白雙方各在自己的右翼部署子力並使其向縱深發展，變化極其尖銳複雜，深受高水準棋手的喜愛。

變化 1

1. 33–29	17–22	2. 39–33	11–17
3. 44–39	6–11	4. 50–44	1–6
5. 31–26	16–21	6. 32–28	19–23
7. 28×19	14×23	8. 35–30	10–14
9. 30–24	21–27	10. 37–31	23–28
11. 42–37	5–10	12. 48–42	20–25
13. 40–35	14–20	14. 35–30	9–14（圖 1）

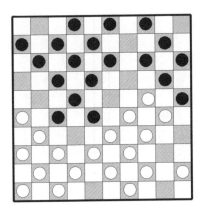

圖 1

至此，形成羅增堡開局的代表性局面，以後白方有兩種選擇：

（1）

15. 45 – 40　　11 – 16　　16. 24 – 19　　13 × 35

17. 29 – 24　　20 × 29　　18. 34 × 21　　16 × 27

19. 33 – 28　　22 × 33　　20. 31 × 11　　 6 × 17

21. 39 × 28（圖 2）

經過多回合兌子，白方子力集中在左翼，因而白方將在左翼向黑棋發起衝擊。黑棋則在防守的同時衝擊白方右翼，力求突破。

（2）

15. 44 – 40　　 3 – 9　　16. 40 – 35　　28 – 32

17. 37 × 28　　18 – 23　　18. 28 × 19　　14 × 23

19. 29 × 18　　20 × 40　　20. 45 × 34　　12 × 23（圖 3）

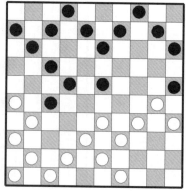

圖 2　　　　　　　　　　圖 3

經過對中心區域的激烈拼爭，黑白雙方需要重新對子力部署進行整合，未來的爭奪依舊是中心地帶。

變化 2

1. 33－29	17－22	2. 39－33	11－17
3. 44－39	6－11	4. 50－44	1－6
5. 31－26	20－25	6. 35－30	19－23
7. 30－24	13－19	8. 24×13	8×19
9. 36－31	3－8	10. 41－36	9－13
11. 46－41	4－9	12. 32－28	23×32
13. 38－27	19－23	14. 40－35	14－19
15. 44－40	10－14（圖 4）		

至此，雙方兵陣各具特色，大體均勢。中局白方將向 24 位發起衝擊，黑方將憑藉中路的多重縱隊予以反擊。

圖 4

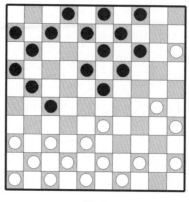

圖 5

變化 3

1. 33 – 29	17 – 32	2. 39 – 33	11 – 17
3. 44 – 39	6 – 11	4. 50 – 44	1 – 6
5. 32 – 28	19 – 23	6. 28 × 19	14 × 23
7. 35 – 30	10 – 14	8. 30 – 24	5 – 10
9. 31 – 26	20 – 25	10. 24 – 20	15 × 24
11. 29 × 20	14 – 19	12. 20 – 15	22 – 27
13. 40 – 35	10 – 14	14. 34 – 30	25 × 34
15. 39 × 30	17 – 21	16. 26 × 17	12 × 21（圖 5）

　　至此，白方右翼已突進到 15 位，黑方佔據了 27 位，黑方對中心區域的控制較好，白方右翼突進速度較快，雙方各有所得。中局階段白方需要與黑方爭奪中心區的控制權，以便增援右翼，中心地域的激戰在所難免。

第 30 課習題

習題 1

習題 1　黑先勝，試一試。

習題 2

習題 2　黑先勝，試一試。

習題 3

習題 3　黑先勝，試一試。

習題 4

習題 4　黑先勝，試一試。

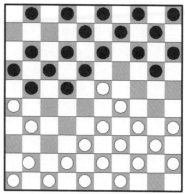

習題 5

習題 6

習題 5　白先勝，試一試。　　習題 6　黑先勝，試一試。

第 31 課　羅增堡開局 18-22 體系

18-22 體系與 17-22 體系有相似之處，黑棋注重發展己方右翼，佔據 27 位後與白棋右翼推進相抗衡。

變化 1

1. 33-29	18-22	2. 31-26	22-27
3. 32×21	16×27	4. 37-32	17-21
5. 26×17	12×21	6. 32-28	11-16
7. 38-32	27×38	8. 43×32	7-12
9. 41-37	1-7	10. 36-31	13-18
11. 39-33	9-13	12. 42-38	19-23
13. 28×19	14×23	14. 35-30	10-14
15. 30-25	4-9（圖 1）		

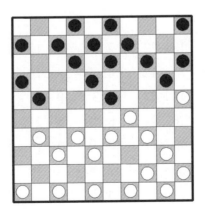

圖 1

至此，雙方子力分佈均衡，大體均勢。中局階段雙方經子力調整，白方可向 24 位及右翼方向推進，黑方則憑藉強大的中心兵陣不讓白方實現其意圖。

變化 2

1. 33 – 29	18 – 22	2. 38 – 33	12 – 18
3. 43 – 38	7 – 12	4. 48 – 43	1 – 7
5. 31 – 26	16 – 21	6. 32 – 28	19 – 23
7. 28 × 19	14 × 23	8. 35 – 30	10 – 14
9. 30 – 24	5 – 10	10. 33 – 28	22 × 23
11. 39 × 19	14 × 23	12. 44 – 39	11 – 16
13. 37 – 32	7 – 11	14. 41 – 37	20 – 25
15. 50 – 44	9 – 14	16. 46 – 41	21 – 27
17. 32 × 21	16 × 27（圖 2）		

雙方互安樁子，中局階段雙方將會圍繞樁子進行激烈爭奪，力求有所突破。

變化 3

1. 33 – 29	18 – 22	2. 38 – 33	12 – 18
3. 42 – 38	7 – 12	4. 32 – 28	19 – 23
5. 28 × 19	14 × 23	6. 35 – 30	1 – 7
7. 31 – 26	16 – 21	8. 40 – 35	21 – 27
9. 37 – 31	10 – 14	10. 44 – 40	14 – 19
11. 50 – 44	20 – 25	12. 30 – 24	19 × 30
13. 35 × 24	13 – 19	14. 24 × 13	8 × 19
15. 41 – 37	9 – 13（圖 3）		

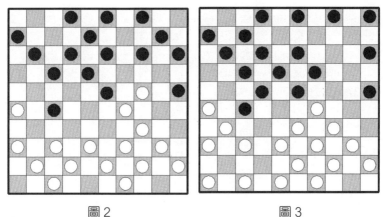

<div align="center">圖 2　　　　　　　　　　圖 3</div>

　　至此，黑方佔據 27 位，形成樁子局面，白方可由攻打、兌換多種手段解除「樁子」帶來的危害。中局戰鬥將緊張激烈。

第 31 課習題

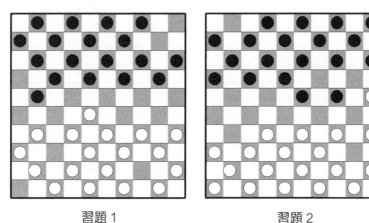

<div align="center">習題 1　　　　　　　　　　習題 2</div>

習題 1　黑先勝，試一試。　　習題 2　白先勝，試一試。

習題 3

習題 3　白先勝，試一試。

習題 4

習題 4　黑先勝，試一試。

習題 5

習題 5　黑先勝，試一試。

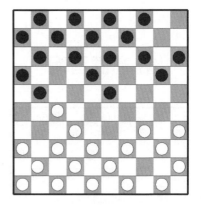

習題 6

習題 6　白先勝，試一試。

第 32 課　施普林格開局 19-23 體系

以荷蘭的前世界寇軍施普林格命名的 1.31 - 26 開局法，注重己方左翼子力的部署與發展，風格獨特，大賽中時有出現。

變化 1

1. 31 - 26	19 - 23	2. 36 - 31	14 - 19
3. 41 - 36	10 - 14	4. 46 - 41	5 - 10
5. 31 - 27	20 - 24	6. 36 - 31	15 - 20
7. 41 - 36	10 - 15	8. 33 - 28	4 - 10
9. 47 - 41	20 - 25	10. 39 - 33	14 - 20
11. 44 - 39	9 - 14	12. 49 - 44	3 - 9
13. 27 - 22	18×27	14. 32×21	23×32
15. 37×28	16×27	16. 31×22（圖 1）	

白方佔據 22 位，力爭主動。黑方子力協調。中局戰鬥將圍繞中心區展開。

變化 2

1. 31 - 26	19 - 23	2. 36 - 31	14 - 19
3. 41 - 36	10 - 14	4. 46 - 41	5 - 10
5. 31 - 27	17 - 22	6. 32 - 28	23×21
7. 26×28	16 - 21	8. 38 - 32	11 - 17

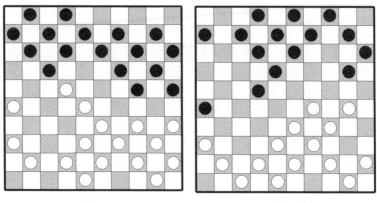

圖1　　　　　　　　圖2

9. 43 – 38	6 – 11	10. 49 – 43	1 – 6
11. 34 – 29	21 – 26	12. 40 – 34	19 – 23
13. 28×19	14×23	14. 35 – 30	17 – 22
15. 32 – 28	23×32	16. 37×17	11×22（圖2）

至此，白方從左翼的子力部署發展到了右翼，黑白雙方將在中心及右翼進行爭奪。

變化3

1. 31 – 26	19 – 23	2. 37 – 31	14 – 19
3. 41 – 37	10 – 14	4. 34 – 30	20 – 25
5. 46 – 41	25×34	6. 39×30	5 – 10
7. 44 – 39	15 – 20	8. 30 – 25	10 – 15
9. 50 – 44	20 – 24	10. 31 – 27	4 – 10
11. 37 – 31	15 – 20	12. 33 – 28	10 – 15
13. 41 – 37	17 – 22	14. 28×17	11×22

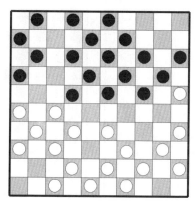

圖 3

15. 38 – 33　　7 – 11（圖 3）

黑白雙方兵陣嚴整，中局戰鬥將在中心和左翼展開。

第 32 課習題

習題 1

習題 1　白先勝，試一試。

習題 2

習題 2　白先勝，試一試。

習題 3

習題 3　白先勝，試一試。

習題 4

習題 4　白先勝，試一試。

習題 5

習題 5　黑先勝，試一試。

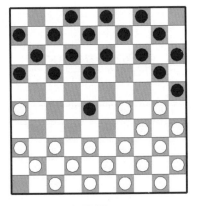

習題 6

習題 6　黑先勝，試一試。

第 33 課 波蘭開局 17-21 體系

　　波蘭曾是國際跳棋的強國，為百格國際跳棋的發展做出過貢獻。1. 31 - 27 開局因波蘭籍棋手的系統研究與實踐而被後人命名。波蘭開局注重左翼子力部署，經常演變成以 27、28、32 為標誌的經典中局局面，深受局面性棋手的喜愛。

變化 1

1. 31 – 27	17 – 21	2. 33 – 28	21 – 26
3. 39 – 33	18 – 23	4. 36 – 31	12 – 18
5. 41 – 36	20 – 24	6. 44 – 39	7 – 12
7. 34 – 30	14 – 20	8. 30 – 25	10 – 14
9. 40 – 34	24 – 30	10. 35×24	20×40
11. 45×34	14 – 20	12. 25×14	9×20
13. 33 – 29	20 – 24	14. 29×20	15×24
15. 50 – 45	5 – 10	16. 38 – 33	10 – 15（圖 1）

　　白方兵陣嚴整，黑方子力協調，大體均勢。

變化 2

1. 31 – 27	17 – 21	2. 34 – 30	18 – 23
3. 30 – 25	12 – 18	4. 40 – 34	7 – 12
5. 33 – 28	21 – 26	6. 34 – 30	20 – 24

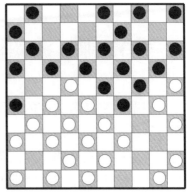

圖1 圖2

7. 39 – 33	23 – 29	8. 28 – 22	18 – 23
9. 33 – 28	12 – 17	10. 44 – 39	8 – 12
11. 36 – 31	12 – 18	12. 41 – 36	2 – 7
13. 39 – 33	7 – 12	14. 49 – 44	15 – 20
15. 44 – 39	10 – 15（圖2）		

雙方纏繞在一起，一時難以簡化。

變化3

1. 31 – 27	17 – 21	2. 34 – 30	20 – 24
3. 30 – 25	18 – 23	4. 33 – 28	21 – 26
5. 40 – 34	11 – 17	6. 34 – 30	17 – 21
7. 39 – 33	12 – 18	8. 44 – 39	7 – 12
9. 49 – 44	2 – 7	10. 44 – 40	7 – 11
11. 37 – 31	26 × 37	12. 42 × 31	21 – 26
13. 41 – 37	14 – 20	14. 25 × 14	9 × 20

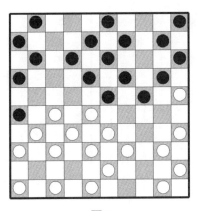

圖 3

15. 30 – 25　　4 – 9（圖 3）

雙方弈成經典局面，中局將圍繞 22 位和 29 位展開攻防戰。

第 33 課習題

習題 1

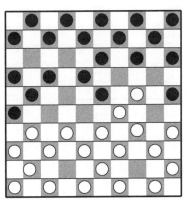

習題 2

習題 1　白先勝，試一試。　　習題 2　白先勝，試一試。

習題 3

習題 3　白先勝，試一試。

習題 4

習題 4　白先勝，試一試。

習題 5

習題 5　黑先勝，試一試。

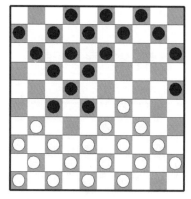

習題 6

習題 6　白先勝，試一試。

第 34 課　法布爾開局（阿格發諾夫開局）19-23 體系

　　1. 34 - 29 開局也叫法布爾開局或阿格發諾夫開局。法布爾是法國棋手，是 1926—1932 年期間的世界冠軍。他擅長戰術組合又講究局面弈法，尤其對佈局的探究更是他所處那個年代的領跑者。由於法布爾在重大比賽中執白經常走 1. 34 - 29 並且戰績輝煌，隨後法布爾的名字便和 1. 34 - 29 這個開局聯繫在一起了。

　　20 世紀 80 年代俄羅斯棋手、特極大師、兩屆盲棋世界冠軍阿格發諾夫又對 1. 34 - 29 這個開局進行了挖掘整理，並用於世界重大賽事之中，對棋界影響觸動很大，於是又有人把阿格發諾夫和 1. 34 - 29 開局聯繫在一起了。

變化 1

1. 34 - 29	19 - 23	2. 40 - 34	14 - 19
3. 45 - 40	10 - 14	4. 50 - 45	5 - 10
5. 32 - 28	23×32	6. 37×28	19 - 23
7. 28×19	14×23	8. 41 - 37	10 - 14
9. 35 - 30	16 - 21	10. 47 - 41	21 - 26
11. 33 - 28	23×32	12. 37×28	26×37
13. 41×32	20 - 25	14. 39 - 33	14 - 20
15. 30 - 24	17 - 21	16. 44 - 39	12 - 17（圖 1）

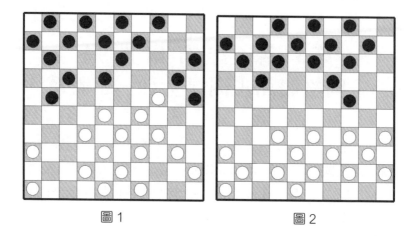

圖 1　　　　　　　圖 2

　　至此，白方在中心和右翼建立了堅固的兵陣及 24 位
「樁子」，中局將向黑方左翼發起衝擊。黑棋子力協調，
要在左翼頂住白棋的進攻，並爭取在自己的右翼組織反
擊。

　　變化 2

1. 34－29	19－23	2. 33－28	23×34
3. 40×29	17－22	4. 28×17	12×21
5. 45－40	14－19	6. 39－34	21－26
7. 43－39	10－14	8. 50－45	5－10
9. 38－33	7－12	10. 42－38	1－7
11. 47－42	16－21	12. 49－43	21－27
13. 31×22	18×27	14. 32×21	26×17
15. 37－32	20－24	16. 29×20	15×24（圖 2）

　　至此，雙方兵陣嚴整，各有所得。中局白方將衝擊黑

方左翼。

變化 3

1. 34 – 29	19 – 23	2. 33 – 28	23×34
3. 40×29	17 – 21	4. 39 – 34	14 – 19
5. 45 – 40	10 – 14	6. 43 – 39	5 – 10
7. 38 – 33	21 – 26	8. 42 – 38	11 – 17
9. 47 – 42	17 – 22	10. 28×17	12×21
11. 49 – 43	7 – 12	12. 50 – 45	1 – 7
13. 32 – 27	21×32	14. 37×28	26×37
15. 41×32	7 – 11	16. 42 – 37	16 – 21（圖 3）

至此，雙方大體均勢。中局白方在鞏固中心的同時可伺機衝擊黑方相對虛弱的右翼及 22 位。黑方針對白方進攻必須協調子力，保護好自己的右翼。戰鬥將在中心和棋盤左翼展開。

圖 3

第 34 課習題

習題 1

習題 1　黑先勝，試一試。

習題 2

習題 2　白先勝，試一試。

習題 3

習題 3　黑先勝，試一試。

習題 4

習題 4　黑先勝，試一試。

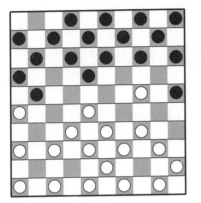

習題 5

習題 6

習題 5　黑先勝，試一試。　　習題 6　白先勝，試一試。

第 35 課　法蘭西開局 20-25 體系

　　法國是國際跳棋的強國。在過去的一百年間出現了比佐、法布爾、蓋斯特瑪等世界冠軍級的棋手。1. 34 - 30 開局伴隨著法國棋手的成功而享譽世界，法蘭西開局因此得名。

變化 1

1. 34 - 30	20 - 25	2. 30 - 24	19 × 30
3. 35 × 24	18 - 23	4. 40 - 34	12 - 18
5. 45 - 40	7 - 12	6. 32 - 28	23 × 32
7. 37 × 28	18 - 23	8. 28 × 19	14 × 23
9. 50 - 45	1 - 7	10. 41 - 37	13 - 18
11. 33 - 29	23 - 28	12. 38 - 33	8 - 13
13. 33 × 22	17 × 28	14. 43 - 38	12 - 17
15. 48 - 43	3 - 8（圖 -1）		

　　至此，白方佔據 24 位，黑方佔據 28 位，各有所思，各有所得。中局白方將利用 24 位繼續向黑方左翼衝擊，而黑棋則會利用對中心的控制攻擊白方相對虛弱的左翼。

變化 2

1. 34 - 30	20 - 25	2. 30 - 24	19 × 30
3. 35 × 24	18 × 22	4. 33 - 29	14 - 20
5. 38 - 33	10 - 14	6. 32 - 28	16 - 21
7. 37 - 32	11 - 16	8. 42 - 38	7 - 11

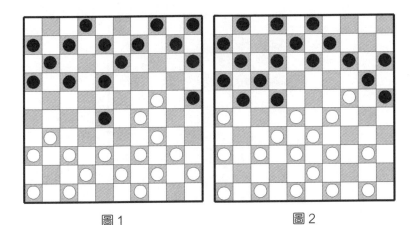

圖 1　　　　　　　　　圖 2

9. 31 – 26　　14 – 19　　10. 40 – 35　　19 × 30
11. 35 × 24　　 5 – 10　　12. 45 – 40　　10 – 14
13. 41 – 37　　14 – 19　　14. 40 – 35　　19 × 30
15. 35 × 24　　 9 – 14　　16. 44 – 40　　 4 – 9（圖 2）

　　至此，白方佔據 24 位，並在中路集結了大量子力，為
中局階段的右翼推進了奠定了基礎；黑棋的子力偏重於白
方的左翼，這就為黑棋衝擊白方左翼積蓄了能量。中局階
段將會出現兩翼對攻的精彩場面。

變化 3

1. 34 – 30　　17 – 21　　2. 30 – 25　　12 – 17
3. 31 – 26　　 7 – 12　　4. 40 – 34　　 1 – 7
5. 36 – 31　　18 – 22　　6. 32 – 27　　21 × 32
7. 38 × 18　　12 × 23　　8. 42 – 38　　 8 – 12
9. 37 – 32　　13 – 18　　10. 41 – 36　　 9 – 13
11. 34 – 29　　23 × 34　　12. 39 × 30　　 4 – 9

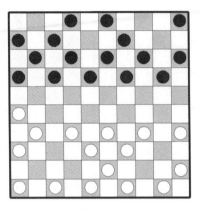

圖 3

13. 30－24　19×30　　14. 25×34　14－19

15. 44－39　10－14（圖 3）

至此，雙方子力部署協調，大致均勢。

第 35 課習題

習題 1

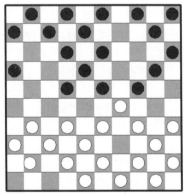

習題 2

習題 1　白先勝，試一試。　　習題 2　黑先勝，試一試。

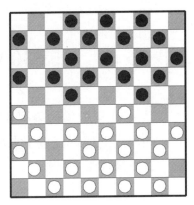

習題 3

習題 3　白先勝，試一試。

習題 4

習題 4　黑先勝，試一試。

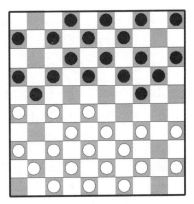

習題 5

習題 5　黑先勝，試一試。

習題 6

習題 6　白先勝，試一試。

第36課 35-30 開局 20-25 體系

35 - 30 開局是一個與 34 - 30 開局相似但又不同的開局。此開局的白棋注重子力結構、兵型陣法。因其變化複雜，故受當代棋手喜愛。

變化 1

1. 35 - 30	20 - 25	2. 33 - 29	15 - 20
3. 29 - 23	19×28	4. 32×23	18×29
5. 34×23	25×34	6. 40×29	10 - 15
7. 45 - 40	20 - 24	8. 29×20	15×24
9. 31 - 27	5 - 10	10. 37 - 32	17 - 21
11. 41 - 37	21 - 26	12. 32 - 28	12 - 17
13. 47 - 42	17 - 21	14. 43 - 38	8 - 13
15. 38 - 33	10 - 15 （圖 1）		

至此，白棋在中路部署子力，而黑棋對白棋形成兩翼夾擊之勢，中局將圍繞中心的爭奪進一步展開。

變化 2

1. 35 - 30	20 - 25	2. 33 - 29	14 - 20
3. 40 - 35	20 - 24	4. 29×20	25×14
5. 45 - 40	19 - 23	6. 39 - 33	14 - 19
7. 43 - 39	15 - 20	8. 48 - 43	20 - 25
9. 33 - 29	17 - 21	10. 50 - 45	21 - 26

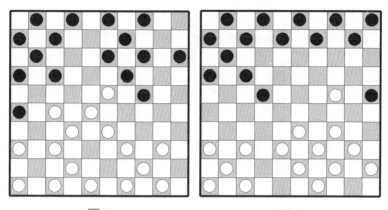

圖 1　　　　　　　　　　圖 2

11. 38 – 33	12 – 17	12. 42 – 38	17 – 22
13. 30 – 24	19×30	14. 35×24	22 – 27
15. 31×22	18×27	16. 29×18	13×22
17. 32×21	26×17（圖 2）		

　　至此，經過一番兌子，白棋佔據了 24 位。中局階段，黑白雙方將在中心及兩翼全面展開爭奪。

變化 3

1. 35 – 30	20 – 25	2. 33 – 29	18 – 23
3. 29×18	12×23	4. 39×33	13 – 18
5. 33 – 29	7 – 12	6. 29 – 24	8 – 13
7. 32 – 28	23×32	8. 37×28	2 – 8
9. 38 – 33	1 – 7	10. 41 – 37	19 – 23
11. 28×19	14×23	12. 33 – 29	10 – 14
13. 42 – 38	23 – 28	14. 43 – 39	5 – 10
15. 49 – 43	18 – 23	16. 29×18	12×23（圖 3）

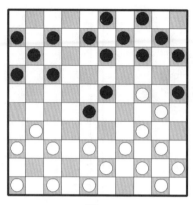

圖 3

至此,白方佔據 24 位,黑棋佔據中心 23、28 位。中局雙方將圍繞著中心位置展開激戰,鬥爭尖銳複雜。

第 36 課習題

習題 1

習題 1　黑先勝,試一試。

習題 2

習題 2　黑先勝,試一試。

習題 3

習題 3 黑先勝,試一試。

習題 4

習題 4 黑先勝,試一試。

習題 5

習題 5 黑先勝,試一試。

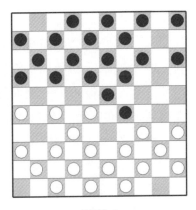

習題 6

習題 6 黑先勝,試一試。

第 37 課　新手打擊

　　從這一課起我們將開始學習戰術組合。

　　戰術組合是國際跳棋藝術寶庫中的精品，它廣泛地應用於開局、中局甚至殘局。任何一個構思精妙的戰術組合，它的感染力絕不亞於一則美妙的詩篇、一曲動聽的音樂、一幅絢麗的圖畫、一件完善的藝術珍品。精彩的戰術組合，不但給棋手帶來了創作的享受和回味無窮的樂趣，也向人們展現了國際跳棋獨特的思維藝術之美。

　　戰術組合是檢驗棋手技術水準的重要標誌，歷來受到棋手們的關注。處於優勢的局面時，戰術組合是通向勝利的捷徑；處於均勢局面時，戰術組合能夠瞬間使雙方力量對比發生根本性的變化；處於劣勢局面時，戰術組合能夠起死回生、挽救敗局。總而言之，戰術組合是棋手們在各種複雜多變的局面中施展才能的有力武器。

　　戰術不僅在進攻中運用，而且也在防禦中運用。表現的形式豐富多彩，有的簡單些，有的複雜些。從步數上看，有的僅兩三個回合，有的長達十餘個回合。從內容上看，有的僅含有一個主要的打擊手段，有的則含有多種打擊手段。從目的上看，有打到王棋位、打到次王棋位、獲取物質優勢——得子、改善局面狀態——建立局面優勢、挽救困難局勢和轉入理論和棋殘局等等。

　　國際跳棋有著悠久的歷史，在漫長的發展過程中，棋手們對很多類型的局面進行了分析、總結，探索到了一些

勝、和的規律。其中以 27（24 位）、28（23）位、32
（19）位為標誌，多子力聚合所形成的兵陣局面，稱為經
典中局局面。此種局面所帶來的局面性弈法、戰術組合弈
法，一直是近一百年來歷代棋手關注探究的課題之一。可
能形成經典中局局面的佈局，有白方佈局中的 1. 32－28、
1. 33－28、1. 31－27、1. 34－30 和黑方佈局中的 1. …18
－23、1. …20－24、1. …19－23、1. …17－21 等等。

　　下面十八課所有例局有一個顯著特點，那就是十八種
打擊全部蘊含在經典中局局面之中。

　　我們先來看新手打擊這個戰術組合。

　　利用縱隊橫向引入再由引離支撐點或殺吃支撐點（也
可先引離或殺吃支撐點再引入）所形成的攻殺，因這種攻
殺形式常出現於中、低水準棋手的對局，故稱為「新手打
擊」。

　　例1　白先。

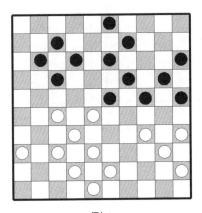

例1

1. 28－22　17×28　　2. 34－30　25×34
3. 40×18　13×31　　4. 32×25

例2　白先。

1. 28－22　　8－13　　2. 27－21　26×28
3. 34－29　24×33　　4. 38×29　23×34
5. 32×25

例3　白先。

1. 25－20　14－25　　2. 35－30　24×44
3. 33－29　23×34　　4. 28－22　17×28
5. 32×1　21×43　　6.　1×9

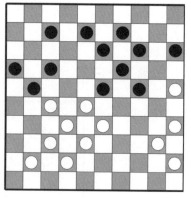

例2　　　　　　　　　　　　例3

第 37 課習題

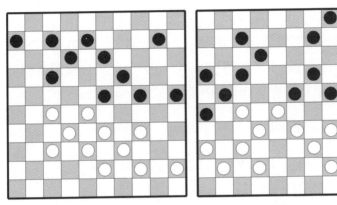

習題 1

習題 1　白先。

習題 2

習題 2　白先。

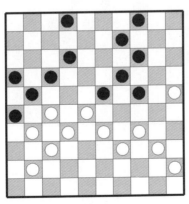

習題 3

習題 3　白先。

第 38 課　菲利普打擊

　　白方用 38 位或 40 位子（黑方用 13 位或 11 位子）發動攻擊，沿著雙重道穿過中心，跳吃到 7 位、16 位或 9 位（黑方跳吃到 44 位、35 位或 42 位），此種攻擊模式相傳為 19 世紀法國棋手菲力浦所創，故稱「菲力浦打擊」。

例 1　白先。

1. 27－21　17×26　　2. 28－22　18×27
3. 32×21　26×17　　4. 33－29　24×33
5. 38×16

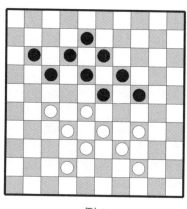

例 1

例 2　白先。

1. 28－22　8－13　　2. 22－17　12×21

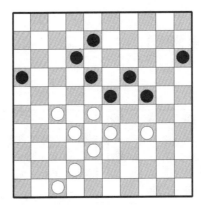

例 2

3. 27－22　18×27　　4. 33－29　24×33

5. 38×9　　27×38　　6. 42×33

例 3　白先。

1. 27－22　18×38　　2. 42×33　23×32

3. 33－28　32×33　　4. 34－30　25×34

5. 40×7

例 3

第 38 課習題

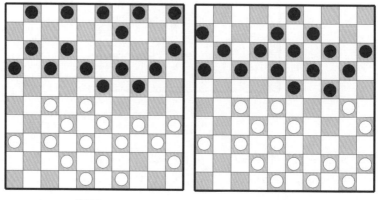

習題 1

習題 1　白先。

習題 2

習題 2　如黑棋誤走了
1.…20−25，白棋怎麼下？

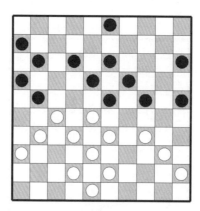

習題 3

習題 3　白先。

第 39 課　彈射打擊

經過配合，用己方棋子跳吃對方的一兩枚棋子而彈帶出新的被攻擊目標，並對其實施的攻殺稱為「彈射打擊」。

例 1　白先。

1. 27 – 22　18×27　　2. 25 – 20　14×34
3. 40×18　13×22　　4. 28×6

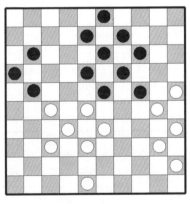

例 1

例 2　黑棋此時誤走了 1. ⋯20-25，
白棋應如何下？

1. ⋯20 – 25?　　　　2. 27 – 22　25 ×34

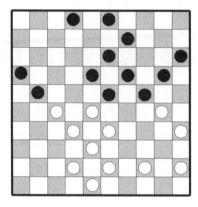

例2

3. 44－40　18×27　　4. 40×18　13×22

5. 28×26

例3　白先。

1. 34－30　25×34　　2. 40×18　13×31

3. 32－27　31×22　　4. 28×6

例3

第 39 課習題

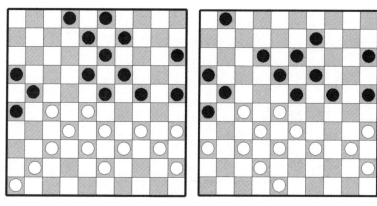

習題 1

習題 1　白先。

習題 2

習題 2　白先。

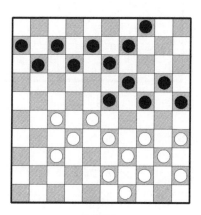

習題 3

習題 3　白先。

第 40 課　後跟打擊

經過配合，由向後跳吃，棄子引入對方子為己方搭橋而形成的攻殺稱「後跟打擊」。

例 1　白先。

1. 27 – 22　18 – 27　　2. 31×11　16×7
3. 37 – 31　26×37　　4. 32×41　23×32
5. 38×16

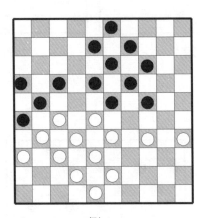

例 1

例 2　白先。

1. 27 – 22　　7 – 11　　2. 22 – 18　13×22
3. 37 – 31　26×37　　4. 32×41　23×32
5. 38×16
如 1. … 17 – 21 則　　2. 37 – 31　26×37

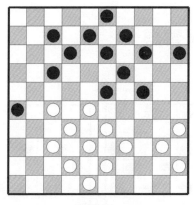

例 2

3. 32×41　23×32　　4. 38×16

例 3　白先。

1. 27－22　12－17　　2. 34－29　23×43

3. 33－29　24×33　　4. 28×48　17×28

5. 32×3

例 3

第 40 課習題

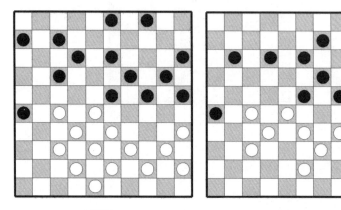

習題 1

習題 1　白先。

習題 2

習題 2　白先。

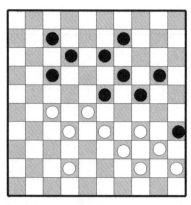

習題 3

習題 3　白先。

第 41 課　搭橋打擊

由棄子，調動對方子力為己方進攻搭橋而形成的攻殺稱「搭橋打擊」。

例1　白先。

1. 44－39　35×44　　2. 27－22　18×27

3. 28－22　27×18　　4. 37－31　26×28

5. 33×2　　44×33　　6. 38×7

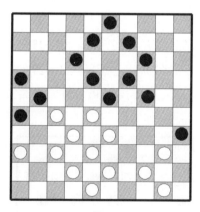

例 1

例2　白先。

1. 27－22　18×27　　2. 25－20　14×34

3. 40×7　　2×11　　4. 28－22　27×18

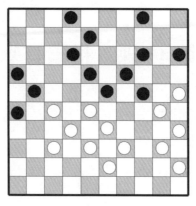

例 2

5. 37－31　26×28　　6. 33×2

例 3　白先。

1. 27－22　18×27　　2. 34－30　25×34
3. 40×9　　3×14　　4. 28－22　27×18
5. 35－30　24×35　　6. 36－31　26×28
7. 33×4

例 3

第 41 課習題

習題 1

習題 1　白先。

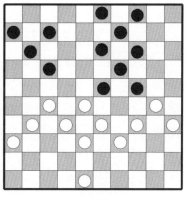

習題 2

習題 2　黑方此時走了一步
1. … 23–29，接下來白方應
怎樣下？

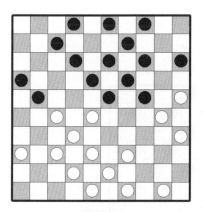

習題 3

習題 3　第 1 回合下的是
1. 38–33　24–29，接下來白
怎樣下？

第42課 拿破崙打擊

白方（黑方）從 31 位（20 位）發動接連跳吃黑方 27、28、29（白方 24、23、22）三枚棋子，再打到底線 4 位或 2 位（47 位或 49 位）的攻殺方式稱「拿破崙打擊」。相傳為法國軍事家拿破崙首創，因而得名。如因特殊情況白（黑）只跳吃黑（白）方 27、28、29（白方 24、23、22）三枚棋子，那樣只完成攻殺的一半任務，可叫「半程拿破崙打擊」。

例1　黑方下了 1. …24 – 29，

　　　接下來白方怎樣下？

1. …24 – 29?　　　　　2. 28 – 22　17×28

3. 37 – 31　28×37　　　4. 38 – 32　37×28

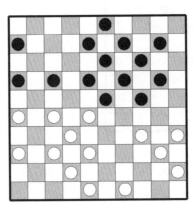

例1

5. 27 – 21　16×27　　6. 31×4

例2　白先。

1. 27 – 22　18×29　　2. 28 – 22　17×28
3. 35 – 30　25×34　　4. 39×30　24×35
5. 26 – 21　16×27　　6. 31×4

例3　黑方下了1. ⋯24 – 29，
　　　接下來白方怎樣下？

1. ⋯24 – 29?　　　　2. 33×24　20×29
3. 39 – 33　14 – 20　　4. 33×24　20×29
5. 28 – 22　17×28　　6. 37 – 31　28×37
7. 38 – 32　37×28　　8. 35 – 30　25×34
9. 27 – 21　16×27　　10. 31×24　19×30
11. 40×16

例2

例3

第 42 課習題

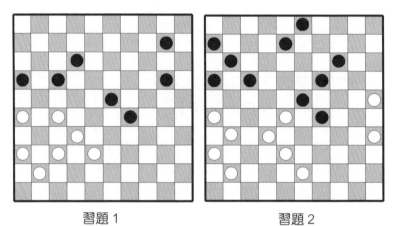

習題 1

習題 1　白先。

習題 2

習題 2　白先。

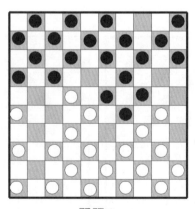

習題 3

習題 3　白先。

第 43 課　施普林格思路

白方（黑方）用棄子引入的方法，將對方子調至 41 位（10 位），然後由 42—37 主動餵吃，將其調入到 32 位（19 位），再用 38 位子（13 位子）實施攻殺，甚至再連殺。這種模式的構思相傳為荷蘭棋手施普林格所創，因而叫「施普林格思路」。

例 1　白先。

1. 27－21	16×27	2. 32×21　23×41
3. 21－17	11×22	4. 42－37　41×32
5. 38×7		
如 1. …26×17 則		2. 44－40　35×44
3. 39×50	24×35	4. 33－29　23×34

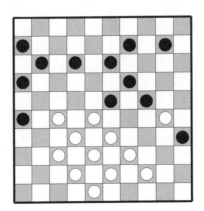

例 1

5. 28－22　17×28　　6. 32×5

例2　白先。

1. 27－22　18×27　　2. 32×21　23×41
3. 21－17　11×22　　4. 42－37　41×32
5. 38×9　　3×14　　6. 34－30　25×34
7. 40×9

例3　白先。

1. 27－22　18×27　　2. 32×21　23×41
3. 21－17　11×22　　4. 42－37　41×32
5. 38×9　　3×14　　6. 34－30　25×34
7. 40×9

 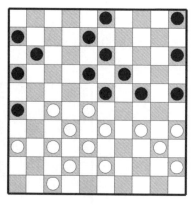

例2　　　　　　　　　　　　　　例3

第 43 課習題

 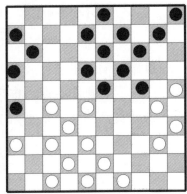

習題 1　　　　　　　　　習題 2

習題 1　這時黑方走了一步
1.··· 24–29，接下來白方怎
樣下？

習題 2　這時黑方走了一步
1.··· 24–29，接下來白方怎
樣下？

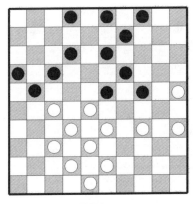

習題 3

習題 3　這時黑方走了一步
1.··· 24–30，接下來白方怎
樣下？

第44課　轟炸打擊

實施攻擊的棋子打到某一個棋位後，根據「吃多子」的規定，對方無法吃掉這枚棋了，待對方吃多子後，這枚棋子再次實施連吃，給予對手重創，這種攻殺形式被稱為「轟炸打擊」。

例1　白先。

1. 27 – 21　16×27　　2. 32×12　23×34
3. 12×14　　9×20　　4. 40×29

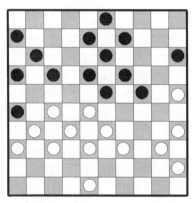

例1

例2　白先。

1. 27 – 21　16×36　　2. 37 – 31　36×27

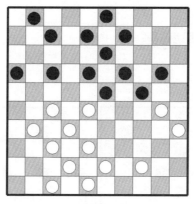

例 2

3. 32×12　　8×17　　4. 30－25　23×32
5. 25×21

例 3　白先。

1. 35－30　24×44　　2. 33－29　44×31
3. 36×27　23×34　　4. 27－21　16×27
5. 32×5

例 3

第 44 課習題

習題 1

習題 1 白先。

習題 2

習題 2 白先。

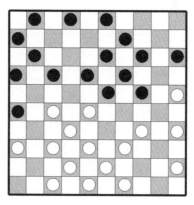

習題 3

習題 3 白先。

第 45 課 弦月打擊

打擊（跳吃）對方的棋子，在棋盤上走了一個弧線，其打擊的路線像畫出的弦月一樣，因而叫「弦月打擊」。

例 1 白先。

1. 27－22　18×27　　2. 33－29　24×31
3. 30－24　27×38　　4. 43×32　19×30
5. 28×37

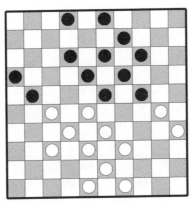

例 1

例 2 白先。

1. 27－22　18×27　　2. 25－20　14×25
3. 33－29　24×31　　4. 43－39　27×38
5. 35－30　23×32　　6. 39－33　28×19
7. 34×3

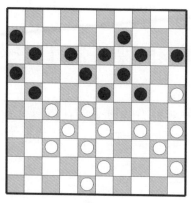

例 2

接下來如果 7. …25 × 34 則 8. 3 × 8

例 3　白先。

1. 27 − 22	18 × 27	2. 33 − 29	24 × 31
3. 35 − 30	27 × 38	4. 41 − 37	23 × 41
5. 46 × 8	3 × 12	6. 39 − 33	38 × 29
7. 34 × 3	25 × 34	8. 3 × 48	

例 3

第 45 課習題

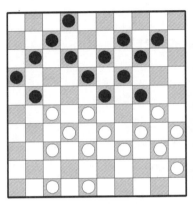

習題 1

習題 1　白先。

習題 2

習題 2　白先。

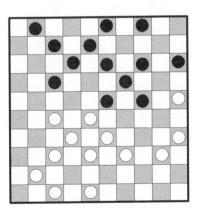

習題 3

習題 3　白先。

第 46 課 彼得薩打擊

用知名棋手「彼得薩」的名字命名的打擊，其特點是：用金子沿著 39（12）位—30（21）位—19（32）位的線路，打到對方的次王棋位。

例 1 白先。

1. 34 – 29　　23×34　　2. 28 – 23　19×26

3. 45 – 40!　21×43　　4. 48×6

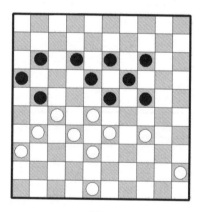

例 1

例 2 白先。

1. 34 – 29　　23×34　　2. 28 – 23　19×26

3. 25 – 20　21×43　　4. 48×10

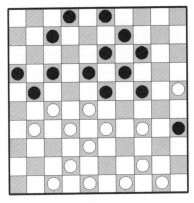

例 2

例 3　白先。

1. 34 − 29　23×34　　2. 28 − 23　19×26

3. 45 − 40　21×43　　4. 48×17　11×22

5. 36 − 31　26×48　　6. 40 − 34　48×30

7. 35×4

例 3

第 46 課習題

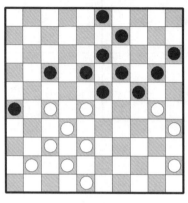

習題 1

習題 1　此時黑棋走了一步 1. ⋯ 17–22，接下來白棋怎樣下？

習題 2

習題 2　白先。

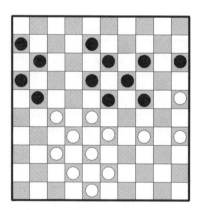

習題 3

習題 3　白先。

第 47 課　阿維達思路

用知名棋手阿維達命名的打擊，其特點是：白方以 36 位（黑方 15 位）子進行打擊，其打擊是沿著 36（15）－ 27（24）－ 16（35）－ 7（44）－ 18（33）－ 9（42）的線路進行的。這種戰術打擊被稱為「阿維達思路」。

例 1　白先。

1. 25 – 20	14×25	2. 37 – 31	26×37
3. 32×41	23×21	4. 33 – 29	24×42
5. 41 – 37	42×31	6. 36×9	

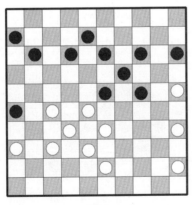

例 1

例 2　白先。

1. 37 – 31	26×37	2. 32×41	23×21

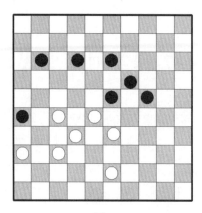

例 2

3. 33 – 29　24×33　　4. 43 – 38　33×42

5. 41 – 37　42×31　　6. 36×9

例 3　白先。

1. 26 – 21　17×26　　2. 27 – 21　26×17

3. 32 – 27　23×21　　4. 33 – 29　24×42

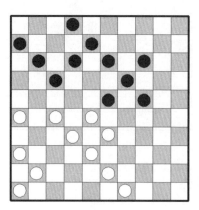

例 3

5. 41－37　42×31　　6. 36×20

第 47 課習題

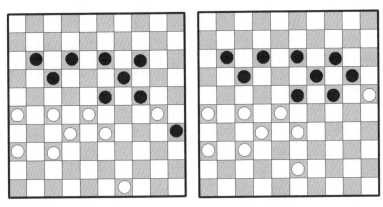

習題 1

習題 1　白先。

習題 2

習題 2　白先。

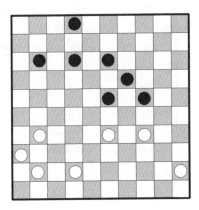

習題 3

習題 3　白先。

第 48 課　來亨巴赫思路

以法國知名棋手來亨巴赫命名的打擊，其特點是由棄子調動，先以 40（11）位跳吃四子到 20（31）位，然後再以 38（13）位打到 20 位，形成右翼突破。此種戰術打擊被稱為「來亨巴赫思路」。

例 1　白先。

1. 27－22	18×27	2. 33－29	24×22
3. 35－30	25×34	4. 40×20	15×24
5. 32－28	22×33	6. 38×20	

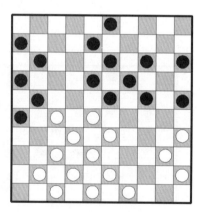

例 1

例 2　白先。

1. 33－29	24×31	2. 37×17	11×22

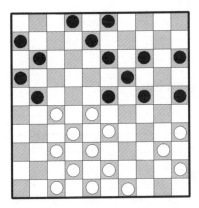

例 2

3. 35－30　25×34　　4. 40×20　15×24
5. 32－28　22×33　　6. 38×20

例 3　白先。

1. 27－22　18×27　　2. 31×11　16×7
3. 33－29　24×22　　4. 35－30　25×34

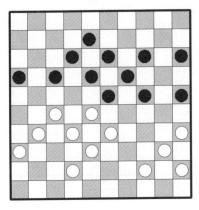

例 3

5. 40×20 15×24 6. $32 - 28$ 22×33

7. 38×20

第 48 課習題

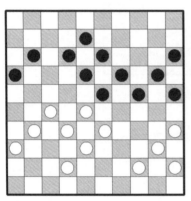

習題 1

習題 1 白先。

習題 2

習題 2 白先。

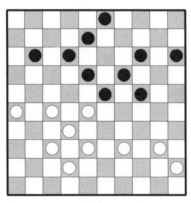

習題 3

習題 3 白先。

第 49 課　　王式打擊

其特點是：白（黑）方從 40（11）位打起，經 29（22）—20（31）—9（42）—18（33）—7（44）到 16（35）位。相傳「王式打擊」為法國上流社會王公貴族們所創，所以被稱為「王式打擊」。

例 1　白先。

1. 27－22　38×27　　2. 32×21　23×34
3. 40×16

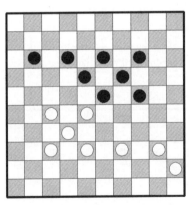

例 1

例 2　白先。

1. 26－21　17×26　　2. 27－22　18×27

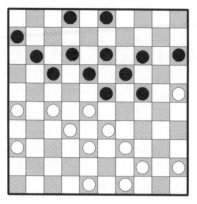

例 2

3. 32×21　23×34　　4. 44 - 40　26×17
5. 40×16

例 3　白先。

1. 27 - 22　18×27　　2. 32×21　17×37
3. 43 - 39　23×34　　4. 40×7

例 3

第 49 課習題

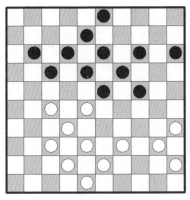

習題 1

習題 1　白先。

習題 2

習題 2　白先。

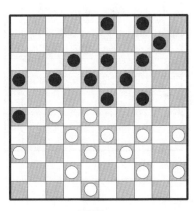

習題 3

習題 3　白先。

第 50 課　拉法爾打擊

其特點是：經棄子調動，利用「吃多子」規定先搶佔 44 位對黑方進行第一次打擊，然後再用金子位實施第二次打擊。以法國棋手拉法爾名字命名，稱為「拉法爾打擊」。

例 1　白先。

1. 34 – 29　23 × 34　　2. 28 – 23　19 × 39
3. 37 – 31　26 × 28　　4. 49 – 44　21 × 43
5. 44 × 11　16 × 7　　 6. 48 × 17

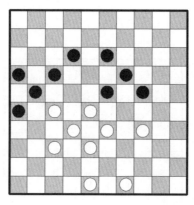

例 1

例 2　白先。

1. 34 – 29　23 × 34　　2. 28 – 22!　17 × 39

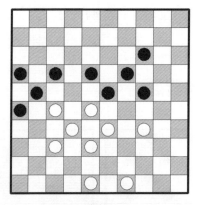

例 2

3. 37 – 31　　26 × 28　　　4. 49 – 44　　21 × 43
5. 44 × 13　　19 × 8　　　6. 48 × 10

例 3　　白先。

1. 39 – 34　　　9 – 14　　　2. 34 – 29　　23 × 34
3. 28 – 23　　19 × 39　　　4. 37 – 31　　26 × 28

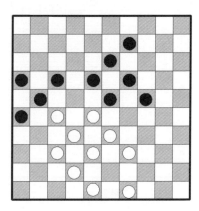

例 3

5. 49 – 44　21×43　　6. 44×11　16×7

7. 48×10

第 50 課習題

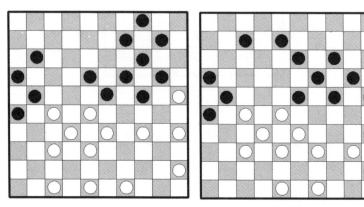

習題 1

習題 1　白先。

習題 2

習題 2　白先。

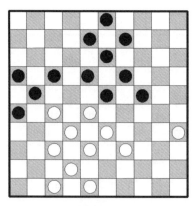

習題 3

習題 3　白先。

第 51 課　變色龍打擊

其特點是：經棄子調動，先用 32（19）位子實施第一次打擊，然後再用金子實施第二次打擊。因其 21 位黑兵（30 位白兵）數次變動位置，而被稱為「變色龍打擊」。這種打擊是一種複雜和精彩的戰術組合。

例 1　白先。

1. 34－29	23×34	2. 28－22	17×39
3. 38－33	39×28	4. 32×14	21×41
5. 42－37	41×32	6. 43－38	32×43
7. 48×17			

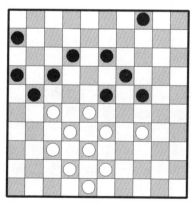

例 1

例 2　白先。

| 1. 34－29 | 23×34 | 2. 28－23 | 19×39 |

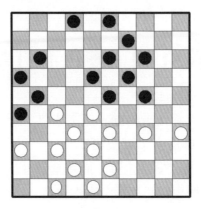

例2

3. 38－33　39×28　　4. 32×12　21×41
5. 12－8　　3×12　　6. 42－37　41×32
7. 43－38　32×43　　8. 48×6

例3　白先。

1. 34－29　23×34　　2. 39×30　25×34

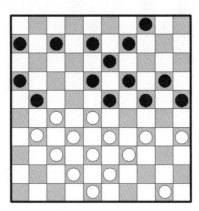

例3

3. 28 – 23　19×39　　4. 38 – 33　39×28

5. 32×25　21×41　　4. 41×32　43 – 38

7. 43 – 38　32×43　　8. 48×8

第 51 課習題

習題 1

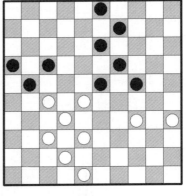

習題 2

習題 1　白先。　　　　習題 2　白先。

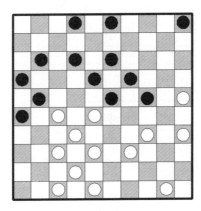

習題 3

習題 3　白先。

第 52 課　鉤子打擊

　　因棄子引調對方棋子搭橋的線路和最後實施打擊的線路很像鉤子，而被冠以「鉤子打擊」。

　　例 1　白先。

1. 35 – 30　24×35　　2. 44 – 39　35×44
3. 28 – 22　17×28　　4. 33×24　44×33
5. 38×16

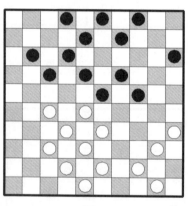

例 1

　　例 2　白先。

1. 35 – 30　24×35　　2. 44 – 40　35×44
3. 33 – 29　44×31　　4. 29×20　15×24

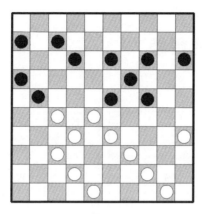

例 2

5. 37×8

例 3　白先。

1. 44 – 39　35×44　　2. 27 – 21　16×27

3. 32×12　23×41　　4. 12×23　19×28

5. 33×22　44×33　　6. 38×18

例 3

第 52 課習題

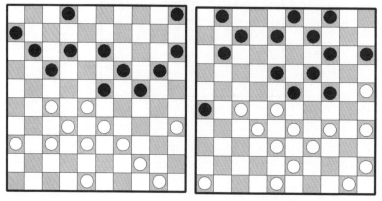

習題 1

習題 1　白先。

習題 2

習題 2　白先。

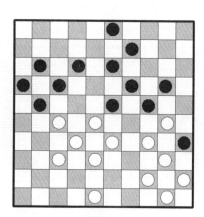

習題 3

習題 3　白先。

第 53 課　土耳其打擊

這是運用「一次取淨、不可重跳」的規則而設計實施的打擊。是以土耳其國家名字命名的打擊，稱為「土耳其打擊」。

例 1　白先。

1. 48 – 42　26×48　　2. 47 – 42　48×33

3. 38×7

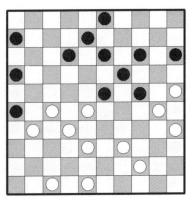

例 1

例 2　白先。

1. 33 – 29　23×43　　2. 48×39　26×48

3. 47 – 42　48×33　　4. 38×7

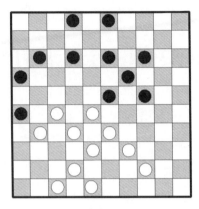

例2

例3　白先。

1. 37－31　25×43　　2. 48×39　26×48

3. 47×42　48×33　　4. 38×7

例3

第 53 課習題

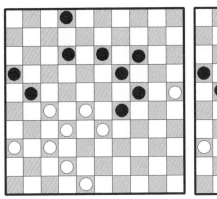

習題 1

習題 1　白先。

習題 2

習題 2　白先。

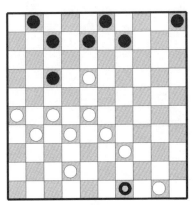

習題 3

習題 3　白先。

第54課 反 擊

反擊也叫反打擊，目的是打擊對方不成熟的進攻。這種對對方不成熟的打擊實施反擊，是所有戰術組合中最高級的一種。

例1 白先。

1. 30 – 25　24 – 30　　2. 25×14　30×48
3. 27 – 22　48×18　　4. 32 – 27　23×21
5. 14×1

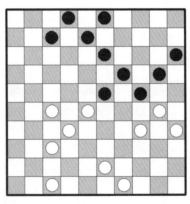

例1

例2 白先。

1. 27 – 22　12 – 18　　2. 33 – 29　24×31
3. 30 – 24　18×38　　4. 39 – 33　38×20

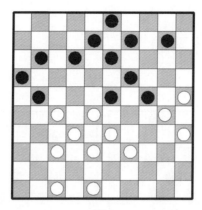

例 2

5. 25×5　　23×32　　6. 5×6

例 3　　白先。

1. 42－38　26－31　　2. 27－22　18×27

3. 32×21　23×32　　4. 38×27　31×22

5. 21－17　12×21　　6. 16×29

例 3

第 54 課習題

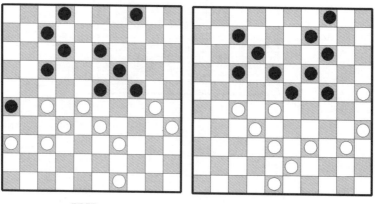

習題 1

習題 1　白先。

習題 2

習題 2　白先。

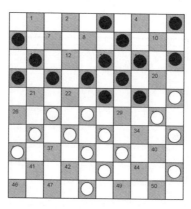

習題 3

習題 3　白先。

課後習題解答

第 1 課

習題 1 解答：古埃及、古羅馬和古希臘。

習題 2 解答：一、把對方的棋子吃光；

二、使對方走棋時無子可動。

第 2 課

習題 1 解答：行棋前，把棋盤放置在對弈者的中間，雙方棋
盤的左下角第一格必須是黑格。

習題 2 解答：共有 40 枚。白方 20 枚擺放在 31–50 棋位上；
黑方 20 枚擺放在 1–20 棋位上。

第 3 課

習題 1 解答：1. 17 – 12　18×7　　2. 45×1+

習題 2 解答：1. 48 – 43　16×40　　2. 35×44+

習題 3 解答：1. 36 – 31　27×36　　2. 16×38+

習題 4 解答：1. 21 – 17　15×33　　2. 17×39+

第 4 課

習題 1 解答：1.　3 – 25+

習題 2 解答：1.　6 – 50+

習題 3 解答：1. 37 – 31　26×37　　2. 46×50+

習題 4 解答：1. 47 – 41　37 – 42　　2. 48×37+

第 5 課

習題 1 解答：1. 30 – 25+

習題 2 解答：1. 24 – 20　15×24　　2. 29×27+

習題 3 解答：1. 37 – 31!　　27 – 32　　2. 31 – 27+

習題 4 解答：1. 27 – 22　　28×17　　2. 37 – 31　36×27

　　　　　　3. 32×3+

第 6 課

習題 1 解答：1. 27 – 22　18×27　　2. 37 – 32　27×38

　　　　　　3. 42×4+

習題 2 解答：1. 34 – 30　35×24　　2. 33 – 29　24×33

　　　　　　3. 39×19+

習題 3 解答：1. 37 – 31　26×48　　2. 47 – 41　36×47

　　　　　　3. 40 – 34　48×30　　4. 35×24　47×20

　　　　　　5. 25×1+

習題 4 解答：1. 39 – 34　28×39　　2. 34 – 29　24×33

　　　　　　3. 43×34　32×43　　4. 48×8+

第 7 課

習題 1 解答：1. 48 – 43　39×48　　2. 32 – 27　21 – 32

　　　　　　3. 28×37　48×31　　4. 36×27+

習題 2 解答：1. 49 – 44　40×49　　2. 37 – 32　28×37

　　　　　　3. 31×42　49×21　　4. 26×10+

習題 3 解答：1. 34 – 29　23×43　　2. 33 – 29　24×33

　　　　　　3. 28×48　17×28　　4. 32×3 +

習題 4 解答：1. 27 – 22　18×27　　2. 31×11　16×7

　　　　　　3. 37 – 31　26×37　　4. 32×41　23×32

　　　　　　5. 38×16+

第 8 課

習題 1 解答：1. 27 – 22　18×27　　2. 32×21　23×34

　　　　　　3. 40×16+

習題 2 解答：1. 27 – 22 18 – 27 2. 32×21 17×37

 3. 43 – 39 23×34 4. 40×7+

習題 3 解答：1. 28 – 22 17×28 2. 37 – 31 28×37

 3. 38 – 32 37 – 28 4. 27 – 21 16×27

 5. 31×4+

習題 4 解答：1. 34 – 29 23×34 2. 28 – 22 17×39

 3. 37 – 31 26 – 28 4. 49 – 44 24×43

 5. 44×13 19×8 6. 48×10+

第 9 課

習題 1 解答：1. 29 – 23 18×39 2. 35 – 30 24×35

 3. 33×4+

習題 2 解答：1. 30 – 24 20×29 2. 33×24 19×30

 3. 32 – 27 21×32 4. 37×10+

習題 3 解答：1. 24 – 19 13×24 2. 29×20 15×24

 3. 34 – 30 25×34 4. 39×28+

習題 4 解答：1. 37 – 31 26×37 2. 32×41 23×32

 3. 38×7+（1×12）

第 10 課

習題 1 解答：1. 29 – 23 28×19 2. 38 – 32 27×29

 3. 34×5+

習題 2 解答：1. 28 – 22 18×27 2. 38 – 33 27×29

 3. 34×5+

習題 3 解答：1. 27 – 22 18×27 2. 32×21 16×27

 3. 38 – 32 27×38 4. 42×15+

習題 4 解答：1. 34 – 29 23×34 2. 40×20 15×24

 3. 27 – 21 16×27 4. 32×23+

第 11 課

習題 1 解答：1. $28 - 23$ 19×37 2. $38 - 32$ 37×28
 3. $29 - 24$ 20×38 4. $43 \times 1+$

習題 2 解答：1. $28 - 23$ 19×37 2. $29 - 24$ 12×21
 3. $24 - 19$ 13×24 4. $38 - 32$ 37×28
 5. $33 \times 2+$

習題 3 解答：1. $28 - 23$ 19×28 2. 33×22 18×47
 3. $31 - 26$ 47×24 4. $26 \times 30+$

習題 4 解答：1. $37 - 31$ 26×37 2. $29 - 23$ 18×38
 3. $39 - 33$ 38×29 4. 34×3 22×33
 5. $3 \times 8+$

第 12 課

習題 1 解答：1. $27 - 21$ 16×29 2. $28 - 23$ 19×28
 3. $39 - 33$ 29×38 4. $43 \times 1+$

習題 2 解答：1. $27 - 22$ 18×27 2. 32×21 16×27
 3. $38 - 32$ 27×29 4. $30 - 24$ 19×30
 5. $35 \times 4+$

習題 3 解答：1. $30 - 24$ 20×29 2. $39 - 33$ 29×38
 3. $47 - 42$ 38×47 4. $48 - 42$ 47×31
 5. $37 \times 10+$

習題 4 解答：1. $33 - 29$ 30×39 2. $48 - 43$ 39×48
 3. $28 - 22$ 48×31 4. 22×2 31×34
 5. $2 \times 48+$

第 13 課

習題 1 解答：1. $28 - 23$ 18×29 2. $37 - 32$ 26×46
 3. $39 - 34$ 46×30 4. $25 \times 1+$

習題 2 解答：1. 32－27　21×23　　2. 30－24　19×30

　　　　　　3. 25－20　15×24　　4. 34×25　23×34

　　　　　　5. 39×6+

習題 3 解答：1. 25－20　14×34　　2. 40×20　15×24

　　　　　　3. 28－23　18×29　　4. 35－30　24×35

　　　　　　5. 33×4+

習題 4 解答：1. 25－20　14×34　　2. 43－39　34×43

　　　　　　3. 28－23　19×39　　4. 38－33　39×28

　　　　　　5. 32×5+

第 14 課

習題 1 解答：1. 28－22!　17×46　　2. 38－32　46×28

　　　　　　3. 26－21　16×27　　4. 31×2+

習題 2 解答：1. 27－22　18×27　　2. 29×18　13×33

　　　　　　3. 31×22　17×28　　4. 32×5+

習題 3 解答：1. 36－31　26×48　　2. 22－18　13×22

　　　　　　3. 28×18　3×12　　4. 30－25　48×30

　　　　　　5. 35×4+

習題 4 解答：1. 17－11　16×7　　2. 27－21　26×17

　　　　　　3. 28－22　18×36　　4. 37－31　36×27

　　　　　　5. 32×1+

第 15 課

習題 1 解答：1. 39－34　29×40　　2. 45×34　15－20

　　　　　　3. 34－30　20－25　　4. 30－24+

習題 2 解答：1. 34－30　24×35　　2. 38－33+

習題 3 解答：1. 36－31　17－22　　2. 31－27　22×31

　　　　　　3. 46－41　31－36　　4. 41－37　38－42

5. $37-31$　　36×27　　　6. $48\times37+$

習題 4 解答：1. $31-27$　　22×31　　2. 36×27　　$11-17$

3. $27-21$　　$17-22$　　4. $21-17$　　22×11

5. $26-21$　　$11-16$　　6. $21-17+$

第 16 課

習題 1 解答：1. $37-48!+$

習題 2 解答：1. $41-47$　　$15-4$　　2. $32-38$　　$4-36$

3. $38-15$　　$36-13$　　4. $37-31$　　13×36

5. $15-4+$

習題 3 解答：1. $47-29!$　　如黑吃到 46，則 2. $10-5+$；

如黑吃到 5，則 2. $41-46+$

習題 4 解答：1. $17-22!$　　$46-19$ 或 $46-23$

2. $15-10$　　　5×14

3. $47-41$　　　19×46

4. $48-37$　　　46×11

5. 　$6\times5+$

如 $1\cdots46-14$，則　　2. $47-20$　　14×25

3. $15-10$　　5×11　　4. 　$6\times39+$

第 17 課

習題 1 解答：1. $32-38$　　$24-30$　　2. $38-43$　　$30-35$

3. $43-49+$

習題 2 解答：1. 　$5-23$　　$24-29$　　2. 23×25　　$35-40$

3. $25-39$　　$40-45$　　4. $39-50+$

習題 3 解答：1. 　$2-16$　　$21-26$　　2. $16-32+$

習題 4 解答：1. $21-26$　　$31-36$　　2. $26-37$　　$22-27$

3. $37-5+$

第18課

習題 1 解答：1. 1－6　　45－50　　2. 23－18+

習題 2 解答：1. 2－19!　41－46　　2. 19－14+

黑如走 1. …41－47 則白 2. 19－24+

習題 3 解答：1. 3－20!　42－47　　2. 20－33+

黑如走 1. …42－48 則白 2. 20－25+

習題 4 解答：1. 45－50　　44－49　　2. 50－11　16×7

3. 21－16+

第19課

習題 1 解答：1. … 23－29　　　　　2. 33×24　20×29

3. 34×23　17－22　　　4. 28×17　19×26+

習題 2 解答：1. …21－27　　　　　2. 31×22　19－23

3. 29×18　12×32　　　4. 38×27　17×30

5. 35×24　20×29+

習題 3 解答：1. 32－28　23×21　　2. 30－24　19×30

3. 34×5+

習題 4 解答：1. …22－27　　　　　2. 32×21　16×27

3. 31×22　19－23　　　4. 28×19　17×30

5. 35×24　20×29+

習題 5 解答：1. …17－21　　　　　2. 32×23　21×41

3. 46×37　18×38+

習題 6 解答：1. …24－30　　　　　2. 35×24　18－23

3. 29×18　20×27　　　4. 31×22　12×23+

第20課

習題 1 解答：1. 23－18　12×23　　2. 35－30　25×34

3. 40×16+

習題 2 解答：1.···16 – 21　　　　2. 27×16　23 – 28

　　　　　　　3. 32×23　19×28　　4. 33×22　18×47+

習題 3 解答：1.···25 – 30　　　　2. 34×25　23×34

　　　　　　　3. 39×30　20×27　　4. 31×22　18×27+

習題 4 解答：1. ··· 28 – 32　　　　2. 37×28　18 – 22

　　　　　　　3. 27×18　13×24　　4. 30×19　14×23+

習題 5 解答：1.···25 – 30　　　　2. 35×24　13 – 19

　　　　　　　3. 24×22　17×46+

習題 6 解答：1. 29 – 14　20×29　　2. 32 – 28　23×41

　　　　　　　3. 34×5+

第 21 課

習題 1 解答：1.···26 – 31　　　　2. 37×26　17 – 21

　　　　　　　3. 26×17　12×23+

習題 2 解答：1. 27 – 22　18×27　　2. 37 – 31　26×37

　　　　　　　3. 42×2+

習題 3 解答：1. ··· 23 – 29　　　　2. 34×23　12 – 18

　　　　　　　3. 23×21　16×20+

習題 4 解答：1.···18 – 23　　　　2. 28×10　　5×14

　　　　　　　3. 27×18　12×45+

習題 5 解答：1. 26 – 21　17×26　　2. 28×17　12×21

　　　　　　　3. 29 – 24　20×29　　4. 34×1+

習題 6 解答：1.···29 – 34　　　　2. 40×29　17 – 21

　　　　　　　3. 26×17　11×24+

第 22 課

習題 1 解答：1.···18 – 23　　　　2. 28×30　21 – 27

　　　　　　　3. 31×22　17×46+

習題 2 解答：1.…24 – 30　　　　2. 35×24　14 – 20
　　　　　　　3. 25×14　10×28+

習題 3 解答：1. 28 – 23　19×28　2. 29 – 24　20×29
　　　　　　　3. 34×21　16×27　4. 31×33+

習題 4 解答：1. 28 – 22　18×27　2. 31×22　17×28
　　　　　　　3. 34 – 29　23×34　4. 32×5+

習題 5 解答：1.…25 – 30　　　　2. 35×24　19×30
　　　　　　　3. 34×25　17 – 22　4. 27×18　12×32+

習題 6 解答：1. 29 – 24　20×29　2. 33×24　22×33
　　　　　　　3. 31×11　 6×17　4. 38×29　19×30
　　　　　　　5. 35×24+

第 23 課

習題 1 解答：1. 22 – 18　13×22　2. 34 – 30　25×34
　　　　　　　3. 40×16+

習題 2 解答：1. 29 – 24　19×30　2. 35×24　20×29
　　　　　　　3. 32 – 38　23×32　4. 34×21+

習題 3 解答：1. 29 – 24　19×30　2. 35×24　20×29
　　　　　　　3. 34×12　17×8　4. 26×28+

習題 4 解答：1. 24 – 20　15 × 24　2. 33 – 29　24×33
　　　　　　　3. 39×6+

習題 5 解答：1.…16 – 21　　　　2. 27×16　22 – 27
　　　　　　　3. 31×22　17×50+

習題 6 解答：1. 33 – 29　23×25　2. 27 – 22　17×28
　　　　　　　3. 32×1+

第 24 課

習題 1 解答：1. 31 – 27　22×31　2. 28 – 23　19×28

3. 33×4+

習題 2 解答：1. ···16－21 2. 27×16 22－27

3. 32×21 17×46+

習題 3 解答：1. ··· 24－30 2. 35×24 19－23

3. 28×19 14×23 4. 29×18 20×17

5. 31×22 17×28+

習題 4 解答：1.···26－31 2. 37×26 17－21

3. 26×17 12×23+

習題 5 解答：1. 27－22 18×27 2. 32×21 16×27

3. 33－29 24×33 4. 39×16+

習題 6 解答：1. ··· 25－30 2. 35×15 14－20

3. 15×24 19×26+

第 25 課

習題 1 解答：1.···23－28 2. 33×22 18×27

3. 31×22 20－24 4. 30×19 13×35+

習題 2 解答：1. 34－29 23×34 2. 40×20 15×24

3. 27－21 16×27 4. 32×23+

習題 3 解答：1. 28－22 18×27 2. 31×22 17×28

3. 39－33 28×30 4. 35×4+

習題 4 解答：1. 28－23 19×28 2. 36－31 26×37

3. 41×21+

習題 5 解答：1. 28－23 19×28 2. 29－24 20×29

3. 34×21+

習題 6 解答：1. 33－29 26×28 2. 29－24 19×30

3. 35×24 20×29 4. 34×1+

第 26 課

習題 1 解答：1.…25－20　　2. 34×14　23×34

　　　　　　　3. 39×30　　9×27　4. 31×22　17×28+

習題 2 解答：1. 34－29　23×34　2. 40×20　15×24

　　　　　　　3. 28－23　19×28　4. 30×10　5×14

　　　　　　　5. 33×11+

習題 3 解答：1. 29－24　20×29　2. 32－28　23×32

　　　　　　　3. 34×5　25×34　4. 40×29+

習題 4 解答：1.…25－30　　2. 34×14　23×45

　　　　　　　3. 42－38　9×29+

習題 5 解答：1. …21－27　　2. 31×22　17×28

　　　　　　　3. 32×23　18×20+

習題 6 解答：1. 37－32　18×29　2. 32－27　22×31

　　　　　　　3. 36×18+

第 27 課

習題 1 解答：1. 27－22　18×27　2. 28－23　19×28

　　　　　　　3. 30×10　5×14　4. 33×31+

習題 2 解答：1. 31－26　25×34　2. 40×29　23×34

　　　　　　　3. 27－21　16×27　4. 32×23+

習題 3 解答：1. 29－24　19×28　2. 38－32　27×38

　　　　　　　3. 43×1+

習題 4 解答：1.…24－29　　2. 34×23　18×27

　　　　　　　3. 37－31　22×33　4. 31×11　6×17+

習題 5 解答：1.…23－28　　2. 33×11　18－23

　　　　　　　3. 29×18　13×44+

習題 6 解答：1.…23－29　　2. 33×24　13－19

3. 24×22 $17 \times 46+$

第 28 課

習題 1 解答：1. ⋯27－31 2. 36×27 $17－22$
　　　　　　3. 27×18 $12 \times 25+$

習題 2 解答：1. ⋯27－32 2. 38×27 $14－20$
　　　　　　3. 25×23 $18 \times 47+$

習題 3 解答：1. $32－28$ 23×21 2. 26×17 12×21
　　　　　　3. $34 \times 1+$

習題 4 解答：1. $28－22$ 17×28 2. $39－33$ 28×30
　　　　　　3. $35 \times 4+$

習題 5 解答：1. $27－22$ 18×27 2. 31×11 6×17
　　　　　　3. $28－23$ 19×28 4. $33 \times 11+$

習題 6 解答：1. ⋯23－29 2. 26×17 11×31
　　　　　　3. 36×27 $29－33$
　　　　　　　　4. 38×29 $24 \times 31+$

第 29 課

習題 1 解答：1. $29－23$ 18×29 2. $28－22$ 17×28
　　　　　　3. $32 \times 25+$

習題 2 解答：1. ⋯20－24 2. 29×20 $23－29$
　　　　　　3. 33×24 $19 \times 50+$

習題 3 解答：1. $28－23$ 19×28 2. $31－26$ 22×31
　　　　　　3. 33×2 24×44 4. $50 \times 39+$

習題 4 解答：1. ⋯23－29 2. 24×33 $22－27$
　　　　　　3. 31×22 $17 \times 50+$

習題 5 解答：1. $26－21$ 17×37 2. 28×17 12×21
　　　　　　3. 42×24 20×29 4. $33 \times 24+$

習題 6 解答：1. $33 - 28$　　22×33　　　2. 38×29　　19×28

　　　　　　　3. $31 \times 33+$

第 30 課

習題 1 解答：1. $\cdots 27 - 31$　　　　　　　2. 36×27　　$17 - 21$

　　　　　　　3. 26×17　　$12 \times 23+$

習題 2 解答：1. $\cdots 18 - 22$　　　　　　　2. 25×14　　$22 - 27$

　　　　　　　3. 32×21　　16×27　　4. 31×22　　17×30

　　　　　　　5. 35×24　　$19 \times 30+$

習題 3 解答：1. $\cdots 24 - 29$　　　　　　　2. 33×24　　$13 - 18$

　　　　　　　3. 24×22　　$15 - 20$　　4. 28×19　　$17 \times 46+$

習題 4 解答：1. $\cdots 24 - 29$　　　　　　　2. 33×24　　20×29

　　　　　　　3. 34×23　　$17 - 22$　　4. 28×17　　$19 \times 46+$

習題 5 解答：1. $37 - 32$　　$11 - 16$　　2. 32×21　　16×27

　　　　　　　3. $28 - 23$　　19×28　　4. $29 - 24$　　20×29

　　　　　　　5. $34 \times 21+$

習題 6 解答：1. $\cdots 1 - 6$　　　　　　　　2. $41 - 36$　　$22 - 27$

　　　　　　　3. 31×22　　17×19　　4. 26×17　　$11 \times 22+$

第 31 課

習題 1 解答：1. $\cdots 19 - 23$　　　　　　　2. 28×10　　$21 - 27$

　　　　　　　3. 31×22　　$17 \times 46+$

習題 2 解答：1. $25 - 20$　　14×25　　2. $34 - 30$　　25×34

　　　　　　　3. $39 \times 28+$

習題 3 解答：1. $29 - 23$　　18×29　　2. 33×24　　20×29

　　　　　　　3. $32 - 27$　　21×32　　4. $38 \times 16+$

習題 4 解答：1. $\cdots 24 - 29$　　　　　　　2. 33×24　　19×30

　　　　　　　3. 25×34　　$18 - 22$　　4. 27×18　　$13 \times 31+$

習題 5 解答：1. …24 − 30 2. 35×24 18 − 23
3. 29×7 20×49+

習題 6 解答：1. 27 − 22 18×27 2. 36 − 31 27×36
3. 32 − 27 21×32 4. 37×10+

第 32 課

習題 1 解答：1. 26 − 21 16×27 2. 32×21 17×26
3. 33 − 29 24×33 4. 39×6+

習題 2 解答：1. 34 − 29 23×34 2. 40×20 15×24
3. 27 − 21 26×28 4. 32×1+

習題 3 解答：1. 29 − 23 18×29 2. 35 − 30 24 × 35
3. 33×4+

習題 4 解答：1. 29 − 23 18×29 2. 35 − 30 24×35
3. 33×4+

習題 5 解答：1. …23 − 28 2. 32×23 24 − 30
3. 34×14 10×50+

習題 6 解答：1. …28 − 33 2. 39×28 17 − 21
3. 26×17 11×24 4. 30×19 14×23+

第 33 課

習題 1 解答：1. 30 − 24 20×29 2. 33×24 19×30
3. 32 − 27 21×32 4. 37×10+

習題 2 解答：1. 24 − 19 13×24 2. 29×20 15×24
3. 34 − 30 25×34 4. 39×28+

習題 3 解答：1. 32 − 27 11 − 17 2. 27 − 22 18×27
3. 31×33+

習題 4 解答：1. 37 − 31 26×37 2. 32×41 23×32
3. 38×7+

習題 5 解答：1. …27 – 32　　　　　2. 38×27　18 – 23
　　　　　　　3. 29×18　20×47+

習題 6 解答：1. 29 – 23　28×19　　2. 38 – 32　27×29
　　　　　　　3. 34×5+

第 34 課

習題 1 解答：1. …17 – 21　　　　　2. 26×17　11×33
　　　　　　　3. 38×29　23×25+

習題 2 解答：1. 28 – 22　18×27　　2. 38 – 33　27×29
　　　　　　　3. 34×5+

習題 3 解答：1. …22 – 27　　　　　2. 31×22　19 – 23
　　　　　　　3. 28×19　17×46+

習題 4 解答：1. …11 – 17　　　　　2. 22×11　21 – 27
　　　　　　　3. 32×21　23×41　　4. 46×37　26×6+

習題 5 解答：1. …14 – 20　　　　　2. 26×17　20×29
　　　　　　　3. 34×23　18×29　　4. 33×24　11×35+

習題 6 解答：1. 30 – 25　21×32　　2. 37×28　23×32
　　　　　　　3. 25×23+

第 35 課

習題 1 解答：1. 30 – 24　19×30　　2. 32 – 27　21×32
　　　　　　　3. 37×17+

習題 2 解答：1. …22 – 28　　　　　2. 33×22　24×33
　　　　　　　3. 38 × 29　18×47+

習題 3 解答：1. 27 – 22　18×27　　2. 32×21　16×27
　　　　　　　3. 38 – 32　27×38　　4. 42×15+

習題 4 解答：1. …18 – 23　　　　　2. 29×17　24 – 29
　　　　　　　3. 33×24　20×29+

習題 5 解答：1. …24 – 30 2. 35×24 19×39

 3. 28×10 39×26+

習題 6 解答：1. 28 – 22 17×28 2. 26×17 12×21

 3. 32×1 21×32 4. 37×28+

第 36 課

習題 1 解答：1. …21 – 26 2. 30×19 14×23

 3. 28×19 26×28+

習題 2 解答：1. …27 – 32 2. 38×27 22×31

 3. 36×27 14 – 19 4. 25×23 18×36+

習題 3 解答：1. …17 – 22 2. 28×17 11×31

 3. 36×27 24 – 29 4. 34×23 19×50+

習題 4 解答：1. …18 – 23 2. 28×30 21 – 27

 3. 31×22 17×50+

習題 5 解答：1. …19 – 24 2. 29×20 22 – 28

 3. 32×23 18×29 4. 34×23 25×45+

習題 6 解答：1. …29 – 33 2. 38×29 17 – 21

 3. 26×17 11×24+

第 37 課

習題 1 解答：1. 34 – 30 25×34 2. 39 – 30 24×35

 3. 33 – 29 23×34 4. 28 – 22 17×28

 5. 32×5

習題 2 解答：1. 34 – 30 25×43 2. 35 – 30 24×35

 3. 44 – 40 35×44 4. 33 – 29 23×34

 5. 28 – 22 17×28 6. 32×3 21×32

 7. 3×23

習題 3 解答：1. 33 – 29 24×35 2. 45 – 40 35×44

3. $25-20$　14×25　　4. $34-29$　23×34

5. $28-22$　17×28　　6. 32×3　　21×32

7. 3×23

第 38 課

習題 1 解答：1. $28-22$　17×28　　2. 33×13　　9×18

3. $27-22$　18×27　　4. 32×21　16×27

5. $35-30$　24×33　　6. 38×16

如 3. …19×8，則 4. $34-30$　$24-29$

5. $30-24$

習題 2 解答：1. …$20-25$？　　　　2. $28-22$　17×39

3. 44×33　25×34　　4. $27-22$　18×27

5. 32×21　16×27　　6. $33-29$　24×33

7. 38×16

習題 3 解答：1. $27-22$　18×27　　2. 31×22　$12-18$

3. $22-17$　21×12　　4. $28-22$　18×27

5. 32×21　16×27　　6. $33-29$　24×33

7. 38×16

如 2. …$11-17$，則 3. 22×11　16×7

4. $33-29$　24×22　　5. $34-30$　25×34

6. 40×16

如 3. …6×17，則 4. $33-29$　24×22

5. $34-30$　25×34　　6. 40×7

第 39 課

習題 1 解答：1. $37-31$　26×37　　2. $27-22$　18×27

3. $34-30$　25×34　　4. 40×18　13×22

5. 28×26　37×28　　6. 33×31

習題 2 解答：1. 39－34　　12－17　　2. 27－22　　18×27

3. 37－31　　26×37　　4. 42×11　　16×7

5. 34－30　　25×34　　6. 40×18　　13×22

7. 28×26

在 1. 39－34 後，如黑 1－7 或 15－20，

則 2. 27－22　　18×27　　3. 37－31　　26×37

4. 42×22　　12－18　　5. 48－42　　18×27

6. 34－30　　25×34　　7. 40×18　　13×22

8. 28×26

習題 3 解答：1. 27－22　　4－10　　2. 22－17　　11×22

3. 28×17　　12×21　　4. 34－30　　25×34

5. 40×18　　13×22　　6. 33－29　　24×33

7. 39×26　　如 1. 27－22 黑 12－18，

則 2. 37－31　　18×29　　3. 31－27　　23×21

4. 34×1　　另 1. 27－22 後如 11－16，

則 2. 22－17　　12×21　　3. 34－30　　25×34

4. 40×18　　13×22　　5. 28×26

第 40 課

習題 1 解答：1. 27－22　　6－11　　2. 33－29　　23×34

3. 39×30　　25×34　　4. 40×29　　24×33

5. 28×39　　17×28　　6. 32×25

習題 2 解答：1. 27－22　　12－17　　2. 34－29　　23×34

3. 39×30　　25×34　　4. 43－39　　34×43

5. 33－29　　24×33　　6. 28×48　　17×28

7. 32×3

習題 3 解答：1. 27－22　　7－11　　2. 33－29　　24×33

$$3.\ 42-38 \quad 33\times42 \qquad 4.\ 34-29 \quad 23\times43$$

$$5.\ 44-39 \quad 35\times33 \qquad 6.\ 28\times37 \quad 17\times28$$

$$7.\ 32\times3$$

第 41 課

習題 1 解答：

$$1.\ 27-21 \quad 16\times27 \qquad 2.\ 32\times21 \quad 23\times32$$

$$3.\ 37\times28 \quad 26\times37 \qquad 4.\ 41\times32 \quad 17\times26$$

$$5.\ 28-23 \quad 19\times37 \qquad 6.\ 30\times19 \quad 13\times24$$

$$7.\ 42\times31 \quad 26\times37 \qquad 8.\ 38-32 \quad 37\times28$$

$$9.\ 33\times4$$

習題 2 解答：

$$1.\ \cdots 23-29? \qquad\qquad 2.\ 34\times23 \quad 17\times22$$

$$3.\ 27\times18 \quad 13\times22 \qquad 4.\ 28\times17 \quad 19\times26$$

$$5.\ 30\times10 \quad\ \ 4\times15 \qquad 6.\ 17-12 \quad\ 7\times18$$

$$7.\ 36-31 \quad 26\times37 \qquad 8.\ 38\times32 \quad 37\times28$$

$$9.\ 33\times4$$

習題 3 解答：

$$1.\ 38-33 \quad 24-29? \qquad 2.\ 33\times24 \quad 23-29$$

$$3.\ 24\times33 \quad 14-20 \qquad 4.\ 25\times23 \quad 18\times47$$

$$5.\ 48-42 \quad 47\times31 \qquad 6.\ 37\times19$$

第 42 課

習題 1 解答：

$$1.\ 27-22 \quad 17\times28 \qquad 2.\ 37-31 \quad 28\times46$$

$$3.\ 38-32 \quad 46\times28 \qquad 4.\ 26-21 \quad 16\times27$$

$$5.\ 31\times4$$

習題 2 解答：

$$1.\ 28-22 \quad 17\times46 \qquad 2.\ 38-32 \quad 46\times28$$

$$3.\ 26-21 \quad 16\times27 \qquad 4.\ 31\times2$$

習題 3 解答：

$$1.\ 22-18 \quad 13\times33 \qquad 2.\ 39\times28 \quad 24\times35$$

$$3.\ 28-22 \quad 17\times28 \qquad 4.\ 37-31 \quad 28\times37$$

$$5.\ 38-32 \quad 37\times28 \qquad 6.\ 26-21 \quad 16\times27$$

7. 31×4

第 43 課

習題 1 解答：1. ···24 – 29? 2. 27 – 22 18×27

3. 32×21 23×41 4. 21 – 17 11×22

5. 42 – 37 41×32 6. 38×20 15×24

7. 25 – 20 24×15 8. 36 – 31 26×37

9. 48 – 42 37×39 10. 44×2

習題 2 解答：1. ···24 – 29? 2. 30 – 24 29×20

3. 27 – 22 18×27 4. 32 × 21 23×41

5. 21 – 17 11×22 6. 42 – 37 41×32

7. 38×18 13×22 8. 36 – 31 26×37

9. 48 – 42 37×39 10. 40 – 34 39×30

11. 35×2

習題 3 解答：1. ···24 – 30? 2. 35×24 19×39

3. 28×8 39×28 4. 32×23 21×41

5. 23 – 18 2×22 6. 42 – 37 41×32

7. 38×7

第 44 課

習題 1 解答：1. 33 – 29 24×22 2. 25 – 20 14×25

3. 35 – 30 25×34 4. 40×29 23×34

5. 27 – 21 16×27 6. 32×5

習題 2 解答：1. 27 – 21 16×27 2. 32×12 23×43

3. 12×23 19×28 4. 30× 8 3×12

5. 39×48 28×30 6. 35× 4

習題 3 解答：1. 25 – 20 14×25 2. 27 – 21 16×27

3. 32×12 23×41 4. 12×14 9×20

5. $34-30$　25×34　　6. 39×8　　3×12

7. $36-31$　26×37　　8. 47×36

第 45 課

習題 1 解答：1. $27-22$　18×27　　2. $33-29$　24×31

　　　　　　3. $30-25$　27×38　　4. $35-30$　28×32

　　　　　　5. $25-20$　14×25　　6. $39-33$　38×29

　　　　　　7. 34×5　25×34　　8. 5×6

習題 2 解答：1. $27-22$　18×27　　2. $33-29$　24×31

　　　　　　3. $49-44$　27×38　　4. $44-40$　23×32

　　　　　　5. $25-20$　14×25　　6. $39-33$　38×29

　　　　　　7. 34×5　25×34　　8. 5×6

習題 3 解答：1. $27-22$　$7-11$　　2. $33-29$　24×31

　　　　　　3. $32-27$　23×21　　4. $41-36$　17×28

　　　　　　5. 36×20　15×24　　6. $25-20$　24×15

　　　　　　7. $39-33$　28×39　　8. $40-34$　39×30

　　　　　　9. 35×2

第 46 課

習題 1 解答：1. $\cdots17-22$?　　　　2. 28×17　$23-28$

　　　　　　3. 32×25　$26-31$　　4. 30×8　3×43

　　　　　　5. 48×39　$31-36$　　6. $35-30$　36×38

　　　　　　7. $39-33$　38×29　　8. $30-24$　29×20

　　　　　　9. 25×3

習題 2 解答：1. $27-22$　18×29　　2. $39-34$　23×41

　　　　　　3. 34×14　25×34　　4. $42-37$　41×32

　　　　　　5. $43-38$　32×43　　6. 48×26

習題 3 解答：1. $34-29$　23×34　　2. $28-23$　19×39

 3. 25 – 20 14×25 4. 38 – 33 39×28

 5. 32×3 21×41 6. 42 – 37 41×32

 7. 43 – 38 32×43 8. 48×8

第 47 課

習題 1 解答：1. 26 – 21 17×26 2. 37 – 31 26×37

 3. 32×41 23×21 4. 33 – 29 24×33

 5. 49 – 43 35×24 6. 43 – 38 33×42

 7. 41 – 37 42×31 8. 36×29

習題 2 解答：1. 26 – 21 17×26 2. 37 – 31 26×37

 3. 32×41 23×21 4. 33 – 29 24×33

 5. 43 – 38 33×42 6. 41 – 37 42×31

 7. 36×9 14×3 8. 25×23

習題 3 解答：1. 33 – 28 23×32 2. 31 – 27 32×21

 3. 24 – 29 24×33 4. 42 – 38 33×42

 5. 41 – 37 42×31 6. 36×9

第 48 課

習題 1 解答：1. 27 – 21 16×27 2. 31×22 18×27

 3. 32×21 23×43 4. 42 – 38 43×32

 5. 33 – 29 24×33 6. 21 – 17 11×22

 7. 35 – 30 25×34 8. 40×7

習題 2 解答：1. 27 – 22 18×47 2. 37 – 31 23×32

 3. 49 – 43 47×29 4. 34×23 19×28

 5. 43 – 38 32×34 6. 40×7

習題 3 解答：1. 28 – 22 8 – 13 2. 26 – 21 11 – 16

 3. 21 – 17 12×21 4. 32 – 28 23×34

 5. 40×9 21×41 6. 9 – 4 18×27

7. 4×47

第 49 課

習題 1 解答：
1. $27 - 22$　18×27　　2. 32×21　23×41
3. 38×33　17×26　　4. $42 - 37$　41×32
5. $43 - 38$　32×34　　6. 40×16

習題 2 解答：
1. $27 - 22$　18×27　　2. 32×21　23×43
3. 48×39　16×27　　4. $36 - 31$　26×48
5. $50 - 45$　48×34　　6. 40×7

習題 3 解答：
1. $35 - 30$　24×35　　2. $34 - 30$　35×24
3. $27 - 22$　18×27　　4. 32×21　23×34
5. $44 - 40$　16×27　　6. 40×7

第 50 課

習題 1 解答：
1. $34 - 29$　23×34　　2. $28 - 23$　19×39
3. $37 - 31$　26×28　　4. $49 - 44$　21×43
5. 44×13　9×18　　6. 48×19　14×23
7. 25×5

習題 2 解答：
1. $39 - 34$　$13 - 18$　　2. $34 - 30$　25×34
3. 40×29　23×34　　4. $28 - 23$　19×39
5. $37 - 31$　26×28　　6. $49 - 44$　21×43
7. 44×11　16×7　　8. 48×10

習題 3 解答：
1. $39 - 34$　$9 - 14$　　2. $34 - 29$　23×34
3. $28 - 23$　19×39　　4. $37 - 31$　26×28
5. $49 - 44$　21×43　　6. 44×11　16×7
7. 48×10
如黑 1. ⋯$17 - 22$ 則　　2. 28×17　21×12
3. $27 - 22$　18×27　　4. 32×21　26×17

 5. 33－29 24×33 6. 38×7

第 51 課

習題 1 解答：1. 34－29 23×34 2. 45－40 34×45

 3. 44－40 45×34 4. 28－22 17×39

 5. 38－33 39×28 6. 32×12 21×41

 7. 12－7 1×12 8. 42－37 41×32

 9. 43－38 32×43 10. 48×6

習題 2 解答：1. 28－22 17×28 2. 34－29 23×34

 3. 32×14 21×41 4. 42－37 41×43

 5. 48×8

 如 2. …24×33 則 3. 38×18 13×31

 4. 32×14 9×20 5. 37×17

習題 3 解答：1. 25－20 24×15 2. 37－31 26×37

 3. 32×41 23×43 4. 35－30 21×32

 5. 30－24 19×30 6. 34×25 43×34

 7. 25－20 15×24 8. 42－38 32×43

 9. 48×6

第 52 課

習題 1 解答：1. 35－30 24×35 2. 44－40 35×44

 3. 28－22 17×28 4. 33×22 44×31

 5. 32－28 23×21 6. 36×9

習題 2 解答：1. 35－30 24×35 2. 45－40 35×44

 3. 27－21 26×17 4. 28－22 17×37

 5. 38－32 37×28 6. 33×2 44×33

 7. 2×47

習題 3 解答：1. 34－29 23×25 2. 44－39 35×44

3. $28 - 22$ 17×28 4. 32×14 21×34

5. 50×6

第 53 課

習題 1 解答：1. $25 - 20$ 29×47 2. 20×7 2×11

3. $48 - 42$ 47×31 4. 37×6

習題 2 解答：1. $38 - 33$ 29×47 2. $34 - 30$ 25×34

3. 40×7 2×11 4. $48 - 42$ 47×31

5. 37×6

習題 3 解答：1. $50 - 44$ 49×12 2. $28 - 23$ 12×28

3. 33×4

第 54 課

習題 1 解答：1. $27 - 21$ $23 - 29$ 2. $32 - 27$ 29×38

3. $28 - 23$ 19×28 4. 30×8 2×13

5. $37 - 32$ 28×37 6. $27 - 22$ 17×28

7. 36×31 26×17 8. 31×2

習題 2 解答：1. $48 - 42$ $24 - 29$ 2. $39 - 33$ $7 - 11$

3. 33×22 $4 - 10$ 4. 28×19 17×39

5. $25 - 20$ 14×25 6. $19 - 14$ 10×19

7. $40 - 34$ 39×30 8. 35×4

習題 3 解答：1. $27 - 22$ 18×27 2. 32×12 23×32

3. 38×27 $14 - 20$ 4. 25×23 $13 - 18$

5. 30×19 18×49 6. $12 - 8$ 3×12

7. $31 - 26$ 49×21 8. 26×8

導引養生功

1 疏筋壯骨功+VCD
定價350元

2 導引保健功+VCD
定價350元

3 頤身九段錦+VCD
定價350元

4 九九還童功+VCD
定價350元

5 舒心平血功+VCD
定價350元

6 益氣養肺功+VCD
定價350元

7 養生太極扇+VCD
定價350元

8 養生太極棒+VCD
定價350元

9 導引養生形體詩韻+VCD
定價350元

10 四十九式經絡動功+VCD
定價350元

張廣德養生著作　每冊定價350元

全系列為彩色圖解附教學光碟

輕鬆學武術

1 二十四式太極拳+VCD
定價250元

2 四十二式太極拳+VCD
定價250元

3 八式十六式太極拳+VCD
定價250元

4 三十二式太極劍+VCD
定價250元

5 四十二式太極劍+VCD
定價250元

6 二十八式木蘭拳+VCD
定價250元

7 三十八式木蘭扇+VCD
定價250元

8 四十八式太極劍+VCD
定價250元

彩色圖解太極武術

1 太極功夫扇
定價220元

2 武當太極劍
定價220元

3 楊式太極劍
定價220元

4 楊式太極刀
定價220元

5 二十四式太極拳+VCD
定價350元

6 三十二式太極劍+VCD
定價350元

7 四十二式太極劍+VCD
定價350元

8 四十二式太極拳+VCD
定價350元

9 楊式十八式太極劍拳
定價350元

10 楊氏二十八式太極拳+VCD
定價350元

11 楊式太極拳四十式+VCD
定價350元

12 陳式太極拳五十六式+VCD
定價350元

13 吳式太極拳五十六式+VCD
定價350元

14 精簡陳式太極拳八式十六式
定價220元

15 精簡吳式太極拳三十六式拳架・推手
定價220元

16 夕陽美功夫扇
定價220元

17 綜合四十八式太極拳+VCD
定價350元

18 三十二式太極拳 四段
定價220元

19 楊式三十七式太極拳+VCD
定價350元

20 楊氏五十一式太極劍+VCD
定價350元

21 嫡傳楊家太極拳精練二十八式
定價220元

22 嫡傳楊家太極劍五十一式
定價220元

23 嫡傳楊家太極刀十三式
定價220元

養生保健 古今養生保健法 強身健體增加身體免疫力

1 醫療養生氣功 定價250元

2 中國氣功圖譜 定價250元

3 少林醫療氣功精粹 定價250元

4 龍形實用氣功 定價220元

5 魚戲增視強身氣功 定價220元

7 道家玄牝氣功 定價200元

8 仙家秘傳祛病功 定價160元

9 少林十大健身功 定價180元

10 中國自控氣功 定價250元

11 醫療防癌氣功 定價250元

12 醫療強身氣功 定價250元

13 醫療點穴氣功 定價250元

14 中國八卦如意功 定價180元

15 正宗馬禮堂養氣功 定價420元

16 秘傳道家筋經內丹功 定價300元

17 三元開慧功 定價250元

18 防癌治癌新氣功 定價180元

19 禪定與佛家氣功修煉 定價200元

20 顛倒之術 定價360元

21 簡明氣功辭典 定價360元

22 八卦三合功 定價230元

23 朱砂掌健身養生功 定價250元

24 抗老功 定價230元

25 意氣按穴排濁自療法 定價250元

27 健身祛病小功法 定價200元

28 張氏太極混元功 定價250元

30 中國少林禪密功 定價200元

31 郭林新氣功 定價400元

32 八卦之源與健身養生 定價280元

33 現代原始氣功1 定價400元

34 養生開脈太極 定價300元

35 通靈功—養生祛病及入門功法 定價300元

37 太極內功養生法 定價180元

38 無極養生氣功 定價200元

39 氣的實踐小周天健康法 定價200元

40 達摩易筋經 定價350元

太極跤

1 太極防身術

定價300元

2 擒拿術

定價280元

3 中國式摔角

定價350元

簡化太極拳

1 陳式太極拳十三式

定價200元

2 楊式太極拳十三式

定價200元

3 吳式太極拳十三式

定價200元

4 武式太極拳十三式

定價200元

5 孫式太極拳十三式

定價200元

6 趙堡太極拳十三式

定價200元

原地太極拳

1 原地綜合太極二十四式

定價220元

2 原地活步太極四十二式

定價200元

3 原地簡化太極拳二十四式

定價200元

4 原地太極拳十二式

定價200元

5 原地青少年太極拳二十二式

定價220元

6 原地兒童太極拳十撲十六式

定價180元

健康加油站

1 糖尿病預防與治療

定價200元

2 胃部機能與強健

定價180元

3 不孕症治療

定價200元

4 簡易醫學急救法

定價200元

5 肥胖健康診療

定價200元

6 肝功能健康診療

定價2

7 高血壓健康診療

定價200元

8 高血糖值健康診療

定價200元

9 尿酸值健康診療

定價200元

10 膽固醇中性脂肪健康診療

定價200元

11 痛風劇痛消除法

定價180元

12 三溫暖健康法

定價1

13 手・腳病理按摩

定價180元

14 B型肝炎預防與治療

定價180元

15 吃得更漂亮，健康

定價180元

16 茶使您更健康

定價180元

17 圖解常見疾病運動療法

定價180元

18 科學健身改變亞健康

定價

19 簡易萬病自療保健

定價220元

20 王朝秘藥媚酒

定價180元

21 立見實效保健操

定價180元

22 越吃越性福

定價200元

23 荷爾蒙與健康

定價180元

24 越吃越長壽

定價2

25 自我保健鍛鍊

定價180元

26 斷食促進健康

定價180元

27 蔬菜健康法

定價200元

28 水果健康法

定價200元

29 越吃越苗條

定價200元

30 越吃越聰明

定價2

31 全方位健康藥草

定價200元

32 人體記憶地圖

定價350元

33 提升免疫力戰勝癌症

定價280元

34 腎臟病預防與治療
定價230元

運動精進叢書

1 怎樣跑得快
定價200元

2 怎樣投得遠
定價180元

3 怎樣跳得遠
定價180元

4 怎樣跳的高
定價180元

5 高爾夫揮桿原理
定價220元

6 網球技巧圖解
定價220元

7 排球技巧圖解
定價230元

8 沙灘排球技巧圖解
定價230元

9 撞球技巧圖解
定價230元

10 籃球技巧圖解
定價220元

11 足球技巧圖解
定價230元

12 羽毛球技巧圖解
定價220元

13 乒乓球技巧圖解
定價220元

14 曲線球與飛碟球
定價300元

15 街頭花式籃球
定價280元

16 精彩高爾夫
定價330元

17 巴西青少年足球訓練方法
定價230元

18 籃球個人技術全圖解+VCD
定價300元

19 門球（槌球）入門與提升180問
定價230元

20 美國青少年籃球訓練方式250例
定價280元

21 單板滑雪技巧圖解+VCD
定價350元

快樂健美站

1 柔力健身球
定價280元

2 自行車健康享瘦
定價280元

3 跑步鍛鍊走路減肥
定價280元

4 創造健康的肌力訓練
定價220元

5 舒適超級伸展體操
定價280元

6 水中有氧運動
定價280元

7 雕塑完美身材
定價280元

8 創造超級兒童
定價280元

9 使頭腦變聰明
定價280元

10 防止老化的身體改造訓練
定價280元

11 三個月塑身計畫
定價280元

12 懶人族瑜伽
定價280元

13 忙裡偷閒練瑜伽基礎篇
定價240元

14 忙裡偷閒練瑜伽祛病養生篇
定價240元

15 健身跑激發身體的潛能
定價200元

16 中華鐵球健身操
定價180元

17 彼拉提斯健身寶典
定價280元

18 全身保健操＋VCD
定價280元

19 瑜伽美姿美容
定價180元

20 豐胸做自信女人
定價200元

21 輕鬆瑜伽治百病
定價280元

22 瑜伽秀體小品
定價280元

23 熱舞瘦身小品
定價280元

24 整形打造美麗
定價250元

25 排毒頻譜33式熱瑜伽＋VCD
定價350元

常見病藥膳調養叢書

1 脂肪肝四季飲食
定價200元

2 高血壓四季飲食
定價200元

3 慢性腎炎四季飲食
定價200元

4 高脂血症四季飲食
定價200元

5 慢性胃炎四季飲食
定價200元

6 糖尿病四季飲食
定價200元

7 癌症四季飲食
定價200元

8 痛風四季飲食
定價200元

9 肝炎四季飲食
定價200元

10 肥胖症四季飲食
定價200元

11 膽囊炎、膽石症四季飲食
定價200元

傳統民俗療法

1 神奇刀療法
定價200元

2 神奇拍打療法
定價200元

3 神奇拔罐療法
定價200元

4 神奇艾灸療法
定價200元

5 神奇貼敷療法
定價200元

6 神奇薰洗療法
定價200元

7 神奇耳穴療法
定價200元

8 神奇指針療法
定價200元

9 神奇藥酒療法
定價200元

10 神奇藥茶療法
定價200元

11 神奇推拿療法
定價200元

12 神奇止痛療法
定價200元

13 神奇天然藥物療法
定價200元

14 神奇新穴療法
定價200元

15 神奇小針刀療法
定價200元

16 神奇刮痧療法
定價200元

17 神奇氣功療法
定價200元

品冠文化出版社

國家圖書館出版品預行編目資料

怎樣下國際跳棋／楊永　常忠憲　張坦　編著
——初版，——臺北市，品冠文化，2010〔民99.05〕
面；21公分 ——（智力運動；1）
ISBN　978－957－468－746－6（平裝）
1. 棋藝
997. 19　　　　　　　　　　　　　　　　99003946

怎樣下國際跳棋

編　　著／楊　永　　常忠憲　　張　　坦
責任編輯／范孫操
發 行 人／蔡孟甫
出 版 者／品冠文化出版社
社　　址／台北市北投區（石牌）致遠一路2段12巷1號
電　　話／（02）28233123・28236031・28236033
傳　　眞／（02）28272069
郵政劃撥／19346241
網　　址／www.dah-jaan.com.tw
E－mail／service@dah-jaan.com.tw
承 印 者／傳興印刷有限公司
裝　　訂／建鑫裝訂有限公司
排 版 者／弘益電腦排版有限公司
授 權 者／北京人民體育出版社
初版1刷／2010年（民99年）5月

定　價／220元

大展好書　好書大展
品嘗好書　冠群可期

大展好書　好書大展
品嘗好書　冠群可期